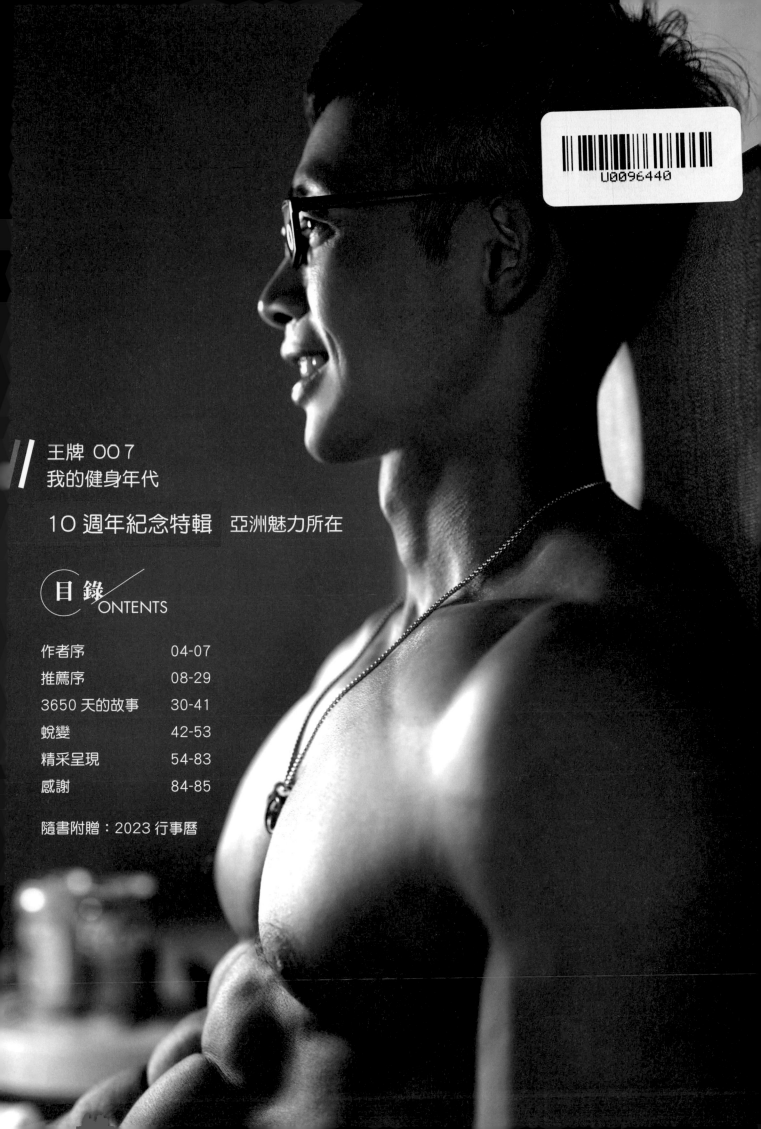

王牌 007
我的健身年代

10 週年紀念特輯　亞洲魅力所在

目錄 CONTENTS

隨書附贈：2023 行事曆

10TH Annive

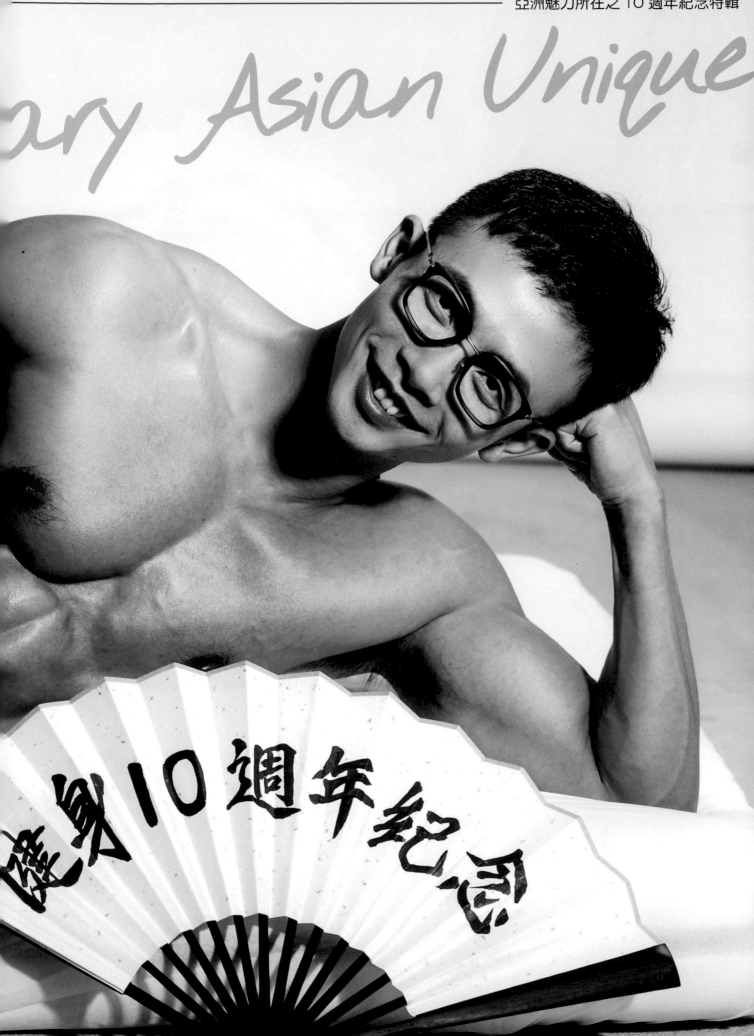

ary Asian Unique

作者序
PREFACE

如果有一件事情，持續了十年，說明著這個過程，必定難忘、值得紀念。

健身，改變了我對人生中某些人事物的看法。一路上有許多朋友陪伴，
歡喜、悲傷、忌妒、欣賞，這些體悟都是讓自己的體態邁向更美好的過程。

十週年紀念特輯，記錄一段曾經、感謝一段過去、夢想一段未來。
健身這件事，我會持續進行，盡情享受其中的變化、擁抱瘋狂。

改變，始於渴望；熱情，造就神話。

陳昱辰 2022.09

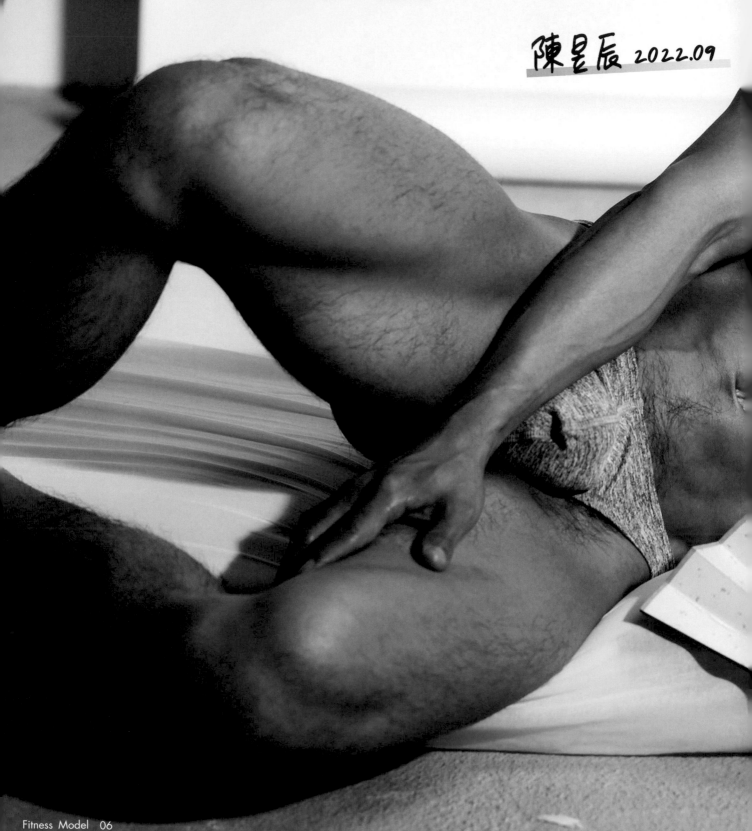

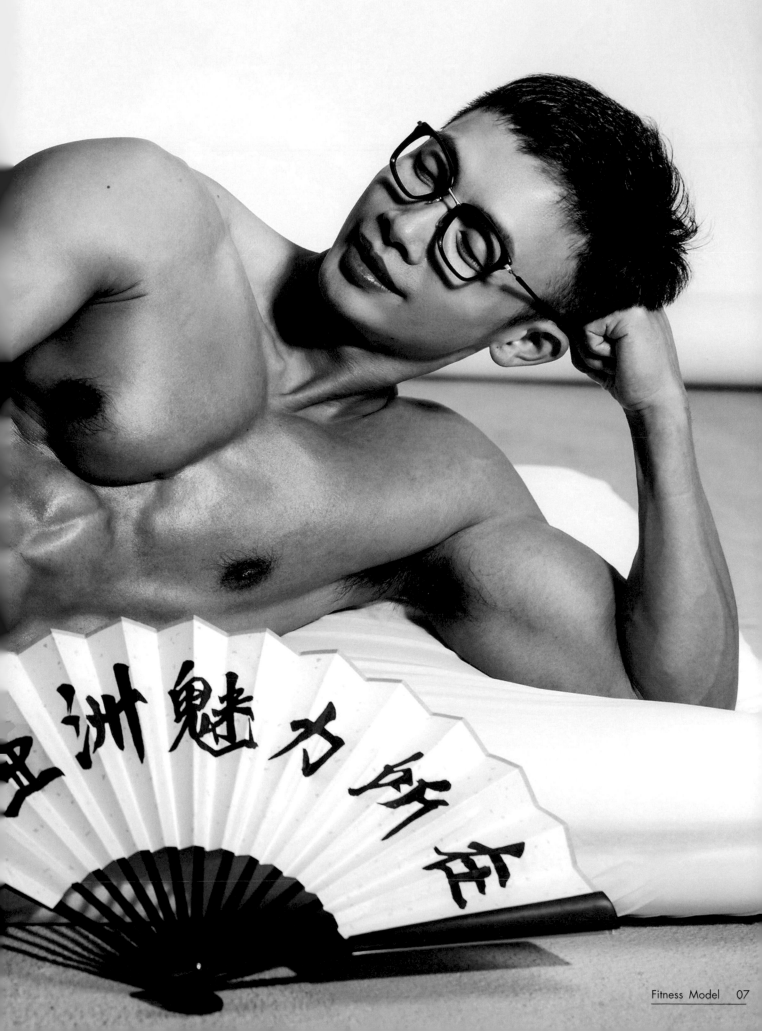

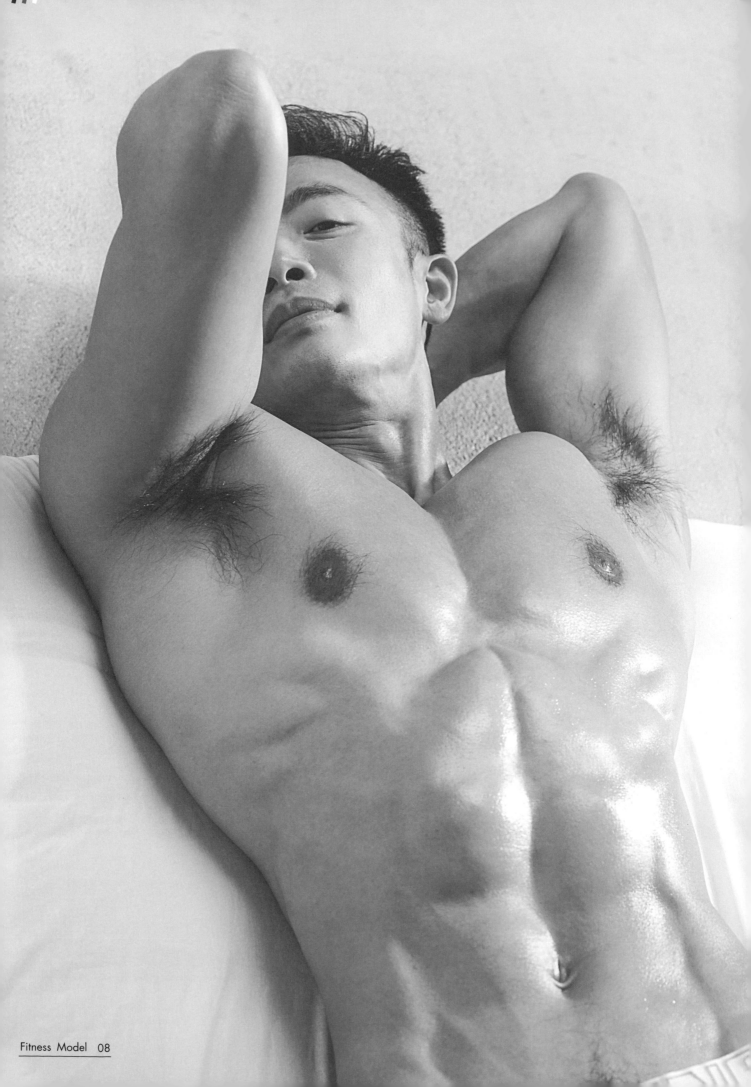

推薦序 FORWARD

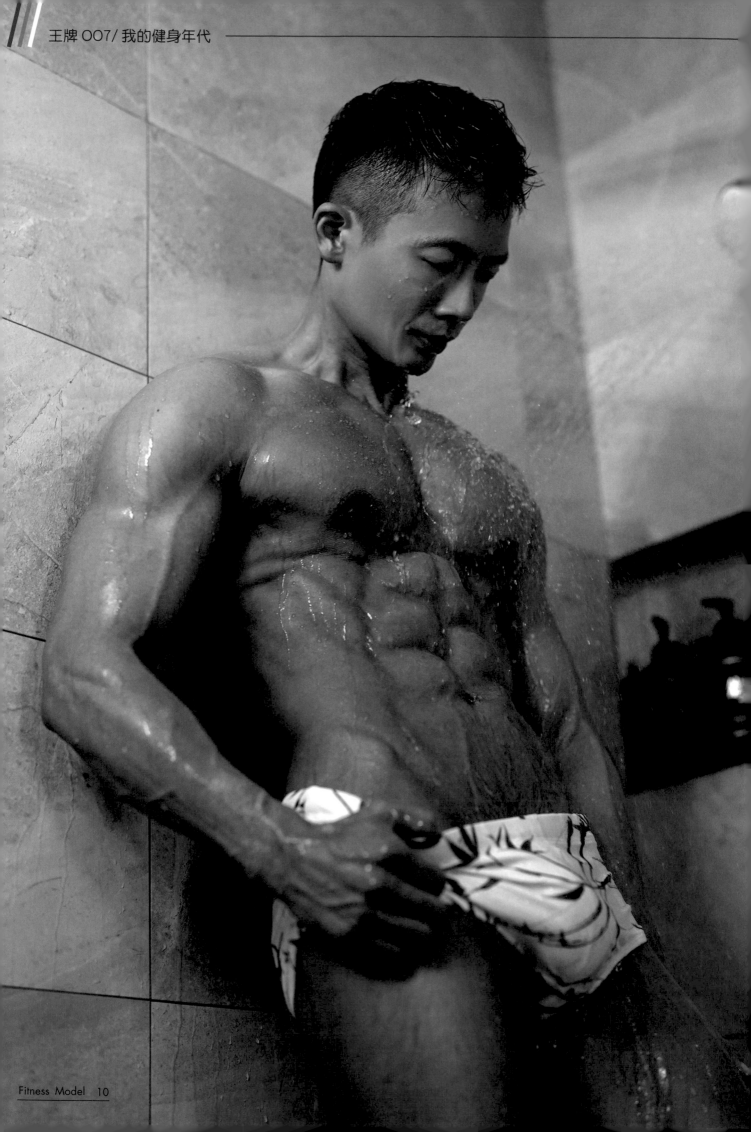

熠熠發光的星

劉依潔 / 美麗優雅的中文系教授

對於追星族所展現的瘋狂與痴情我常感到不可思議。國中同學後來成為 ANDY 歌友會的重要幹部，一回在電視新聞裡看見她幫忙維持簽唱會秩序的畫面，我驚訝的大叫她的名字，並在電視頻道間不停切換，希望再度捕捉到她的身影。而當時我還不明白那股瘋狂執著的熱情，勇敢投入不顧一切的決心，乃是人生終將能成就某事的證明。

昱辰追星嗎？我沒問，但與健身同行了十年，在情感的強度與深度上絕對不遑多讓，金錢的挹注想來同樣不容小覷，笑！

羅馬不是一天造成的，一身漂亮的線條說明了他的勤奮與節制。十年來，他幾乎天天前往健身房報到，毫不懈怠地打磨線條、鍛造肌肉，同時節制飲食，忍耐且克服鍛鍊引致的疼痛與傷害，轉益多師力求完美體態。十年一日，憑恃的不只熱情，更多的是意志與信念；而十年一瞬，從少年到青年，昱辰顯然越發篤定、不悔與健身的連結，這是他生活裡，甚至可說是生命裡最優先的選項。

而「健身年代」展現的不僅健美身形，還有真情真心；關於那些曾經停留，以及還沒離開的友人，那些指導健身、一同健身的教練和夥伴，昱辰懷抱感謝、珍惜的心情記錄相處的點滴與片刻。人生風景有濃有淡，過眼的不一定美麗，但能豐富一路的景緻。

與「健身」相遇十年，昱辰「執著、努力、付出、全力以赴」，成果斐然，無與倫比的堅持與氣力讓他熠熠發光！歡迎翻開書頁，來一場視覺饗宴！

依潔教授是我在輔仁大學讀書時的國文老師，相識將近二十年了。在老師面前，我總是覺得自己是個學生。謝謝老師，在如此艱難的生活中，願意聽我分享人生，也常常給我正面的力量。有依潔老師幫我寫推薦序，真的很開心！

GYM MOTIVATION

熱愛與堅持 豐富人生

張小玫 / 才貌雙全的中校處長

我常覺得「熱愛」比天賦重要，能夠有所熱愛，才讓我們每天變得有價值。所以當昱辰提及要出版第二本健身書籍時，我感到非常地雀躍，一部份是因為他的熱愛讓我羨慕著；一部份是他的堅持讓我佩服著。因為我感受到熱愛一路豐富著他的人生，也讓他變得更成熟有自信。能夠再度為這本書著墨寫推薦序亦與有榮焉。

因疫情肆虐，最後乙次見到昱辰是三年前的溫暖夏天，他依舊戴著黑眶眼鏡，斯文如陽光般的微笑從前方走來，老實說我被他那份穩重與堅毅的氣質吸引，侃侃而談健身的樂趣與持恆運動的過程，少了從軍的稚氣，取而代之的是他對所愛的追求與執著，我相信這樣的全力以赴也使得人生充滿活力與勇氣。我記得有次 PO 文粉絲專頁分享著自己吃著烤肉的美食，看見昱辰在下方留言：「太不健康了！」頓時思考因疫情長久以來的生活習慣，只吃不運動、吃進不健康的食物，讓自己身體有所負擔，相較於經常運動健身的他所帶來的建議，我才開始改變自己的飲食項目，畢竟好好地對待自己的身體，也才能活出健康的人生與維持優雅的體態啊！

觀察昱辰幾年的健身有成，我忽然發現：喜歡健身的人無論是在個性上或生活上，都極具自己的想法，因為能秉持著毅力增長肌肉、能夠從不斷的受傷中再努力，覺悟當下的付出就是為將來自己蓄力的想法。所以這種熱愛並非一時的跟風，而是知道自己真正想要什麼！因此，特別推薦想健身或想改變自己的人感受一下昱辰的體驗，有了這些豐富的印記，相信在未來，人生無論遇到什麼問題，定能迎刃而解。依如常說天蠍座多愁善感的昱辰戰士，前一秒述說著沮喪而下一秒則已解憂忘懷的樂觀態度。

小玫姐是我在五三工兵群當兵時的心輔官，相識也有十五年了。因為我們都是天蠍座，所以對生活中的人事物的標準和要求，都很接近。謝謝心輔官懂我，也常常支持著我的決定。這次再度邀請心輔官寫推薦序，為書籍增添風采，感恩！

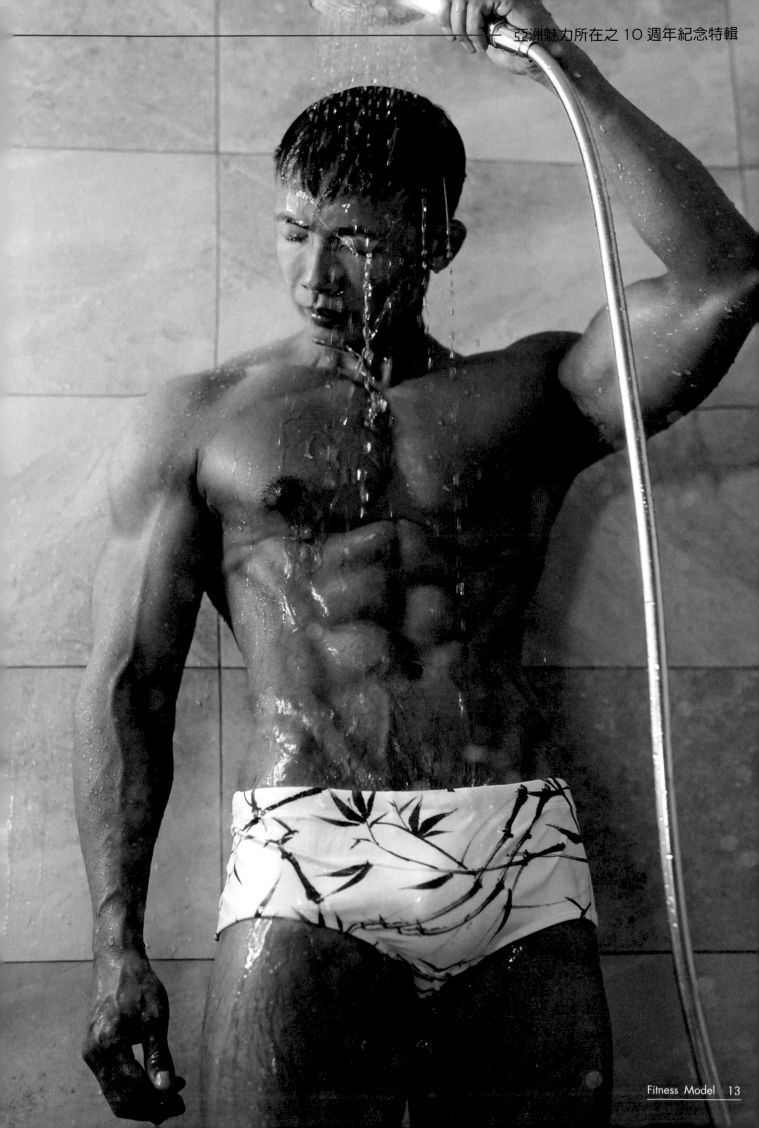

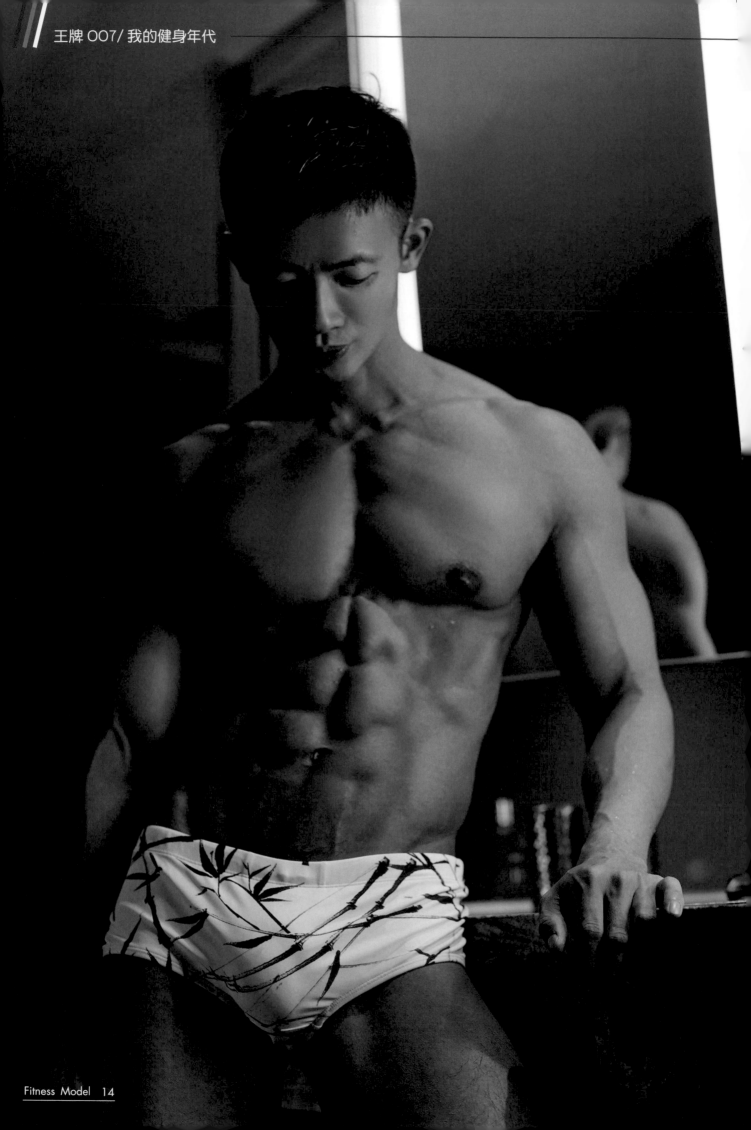

享受吧！你的人生

陳安妮 / 辯才無礙的法律系公主

從小，我和我哥就是不同類型的人。同樣的成長背景，更看得出他在找尋到自我前，有多麼的努力與痛苦；相較於我的自我與自在，看著他，總感覺他內心壓抑，也清楚看到：自小，他的人生道路不能由自己做主，這沒有選擇餘地的成長過程，讓他一直找不到自己可以注入熱情的事物！一直到多年後我們都成年的某天，他開始徹底改變，努力健身，他告訴我這是他想要做的事！

當他告訴我的同時，我瞬間明白，哥找到了自己喜歡做的事了！當一個人決心要做某件事時，彷彿身上會有薩諾斯（復仇者聯盟 - 終極之戰）的宇宙光散發出來，氣勢強大！我哥健身這十年，最開始的前幾年，父母很不能接受。尤其是我父親，他自己瘦瘦乾乾的，就也希望他兒子都瘦瘦乾乾的。我不禁心想，我也在健身啊，看不出來嗎？何必排斥？難道是怕兒子太壯被揍嗎？我倒是覺得家裡有壯漢滿讓人安心的！

因此，他的健身初期，家裡只有我覺得運動是好事！至今我仍然被他的無油飲食給嚇傻，滿心問號，這樣沒味道吃得下去？一直佩服不已。健身十年的中期，我好像已經結婚離家了吧？每次回家，發現桌上總會有一部分是水煮料理，看到媽媽的用心，就知道媽媽已經用自己的方式在支持哥做喜歡的事了！

大部分的人，都擁有不只一個十年的光陰，很多人也會對自己喜歡的事物堅持不懈十年。當我們體悟到人生稍縱即逝的感覺時，自己是否能夠找到喜歡的事，並用盡全力地去努力、去享受那件珍貴的事呢？這本書，對我哥來說就是一本珍貴的紀錄，也推薦給渴望因健身而改變人生的你，當你的父母反對時，翻翻這本書，你會抱著書本再次勇於追夢！

從小，我和法律系公主一起長大，從來就不知道她對我的了解比我想像中的還要多！？也不知道她對於很多事情都有著精湛的思考能力，在她嫁做人婦成為媽媽之後，更對於她能搞定兩位娃娃感到不可思議。謝謝她了解我的心路歷程。

GYM MOTIVATION

堅持 莫忘初衷

蘭競恆 / 陽光帥氣的健身模特兒

我跟昱辰認識應該快十年了吧！我們第一次是在板橋的 300 壯士健身房遇到的，那時我們都還是個健身菜鳥，對於健身這件事一竅不通，但後來因為常常在健身房碰到，所以我們也就慢慢地開始成為了「健友」！

跟他一起訓練，他是一位很好的幫手，會顧慮到朋友的安全。訓練時話不會太多，也比較會隨和彼此的訓練，不會覺得不耐煩，或覺得一定要訓練什麼菜單。所以，只要時間搭得上，我們幾乎都會一起訓練！

後來有兩、三年沒見面，之後見到他時，哇，體態比我還要好，那時我估計他的體脂應該在 8% 左右吧，這有點嚇到我。短短幾年就變成了鋼鐵人了，沒想到他如此地堅持，把自己訓練到這種程度，在這個他熱愛的運動中，嚴格要求自己，這是一般人無法想像的！

當然，到現在我們還是會一起訓練，我也跟他說過：「給自己一個舞台，去比賽一下，志在參加，留下一個美好的回憶！」最後，希望還在努力的人、猶豫不前的人或是遇到瓶頸的人，都能來看昱辰的這本十週年紀念特輯，相信一定會更有力量地往前走。

競恆是我目前在健身房裡，維持一起健身最長久的好朋友。他是一位在乎身材的帥氣模特兒，在東森購物台可以常常看到他的出現，真的很有趣。我會到健身工廠，也是因為他。能夠邀請到模特兒寫推薦序，真的很特別！

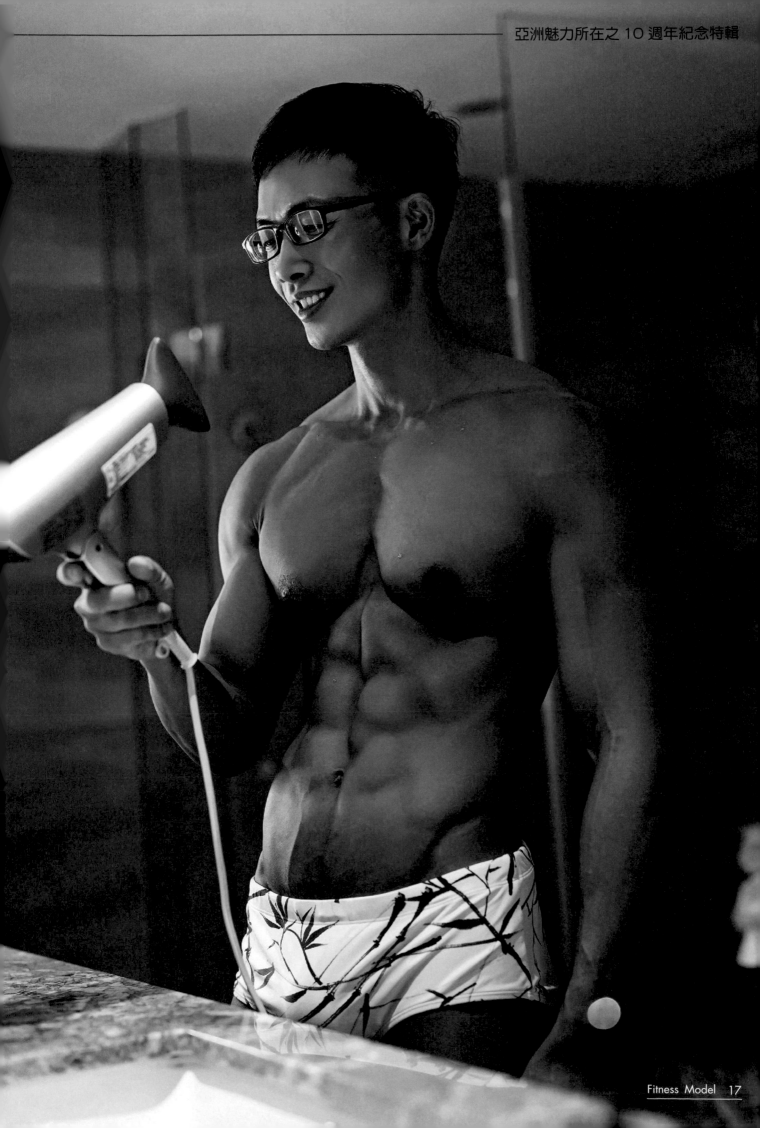

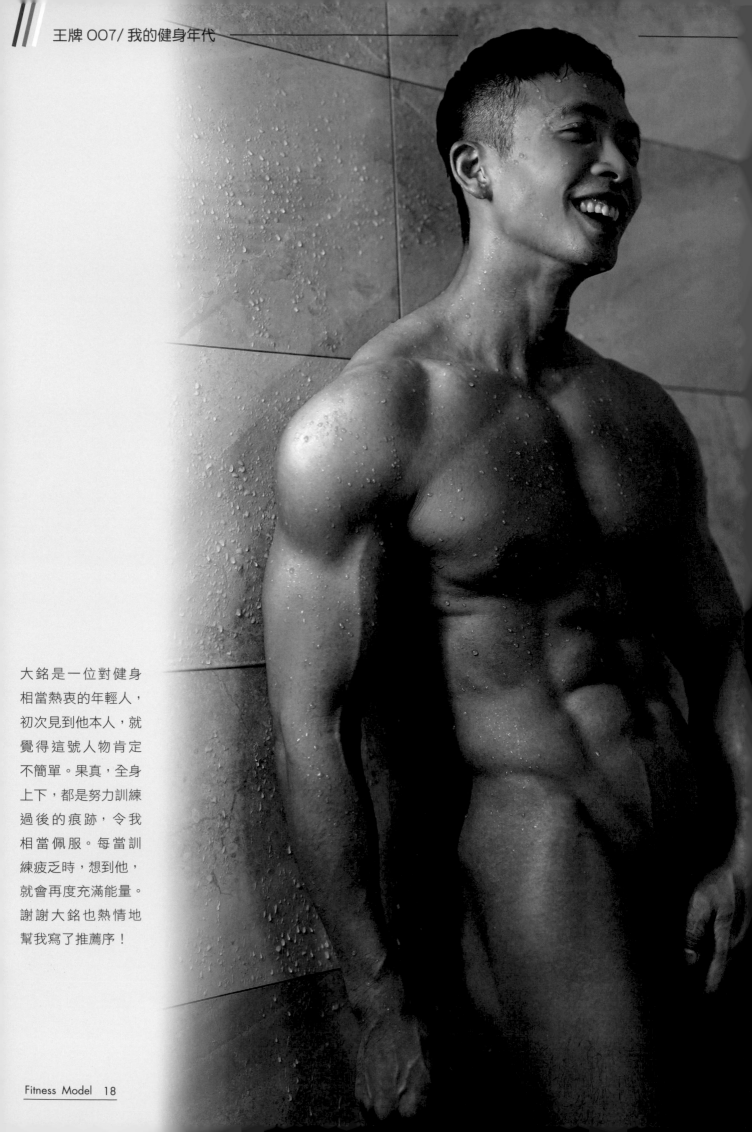

大銘是一位對健身
相當熱衷的年輕人，
初次見到他本人，就
覺得這號人物肯定
不簡單。果真，全身
上下，都是努力訓練
過後的痕跡，令我
相當佩服。每當訓
練疲乏時，想到他，
就會再度充滿能量。
謝謝大銘也熱情地
幫我寫了推薦序！

相似與相識

劉大銘 / 萬眾矚目的健身王子

陳哥的讀者大家好，我都是這樣稱呼他本人。初相識之前，已經在健身房碰面不少次，由於我本人比較怕生一點，所以不太會主動找人攀談。但在我眼中，陳哥就是健身房令人矚目的焦點之一，他那誇張的線條與肉量，我想就算是逛街的路人也會多看好幾眼。認識久了更發現這是長年保持不變的體態，所以我沉思了很久，「乾」與「肉量」原來可以一直並存，這大概就是我對陳哥身體上的了解……。

想當然，我們也會交流一些有關健身的話題。由於我本身是從來沒有請過教練指導，所以偶爾也會嘗試去跟陳哥偷點撇步，也確實是很實際有用的知識。當讀者們看著這本書的時候，也請細細品嘗，這是一本堅持十年的人且集各大知名教練之精華所撰寫出來的書。

「改變，始於渴望；熱情，造就神話」。過程需要堅持，健身這是一條一輩子的路，如果沒有辦法堅持下去，一切都將成為惘然。堅持的源頭如果要我來説的話，源於成長，唯有可見的成果，才會使我有動力堅持下去。

為何推薦這本書？因為這是一則 3650 天的故事。我相信這本書將引領更多人來健身房搶我的器材，不過我會很高興的，這對社會來説是好的風氣。很高興能有這個機會去品嘗作者本人的經歷，一個不簡單的人與不簡單的著作。

GYM MOTIVATION

No Pain No Gain

沈建成 / 才華洋溢的健身 DJ

當得知要幫我的摯友再度寫推薦序的時候，我思考了很多種方式，最終我覺得對於一個堅持十年健身的人，就應該用最直接、真實的狀態直接述說。因為健身這個事情，如果假裝努力，結果是不會陪你演戲的，就像標題一樣：一分耕耘一分收穫。

當你認真的付出，就會得到一定的結果，雖然辛苦，但，比很多事情的回報率都來得高。所以我想這本十年的紀錄，對於想健身的人無疑是一大激勵，對於我，也是。

當初，昱辰找到我的時候，還是一個連空槓都推不起來的大男孩，用弱不禁風來形容他都不為過，然而現在的狀態，完全不可同日而語，很難想像當初的樣子。可見一個人有多堅持，改變就能有多大。

如果現在的你，徬徨、無助，或是在低潮，覺得付出沒有回報，我想你看了這本書之後，應該能對你的人生產生很大的動力、啟發和改變。最後，希望讀者也能像作者一樣，把熱愛的事堅持下去，讓我們一起蛻變、迎接美好人生。

GYM MOTIVATION

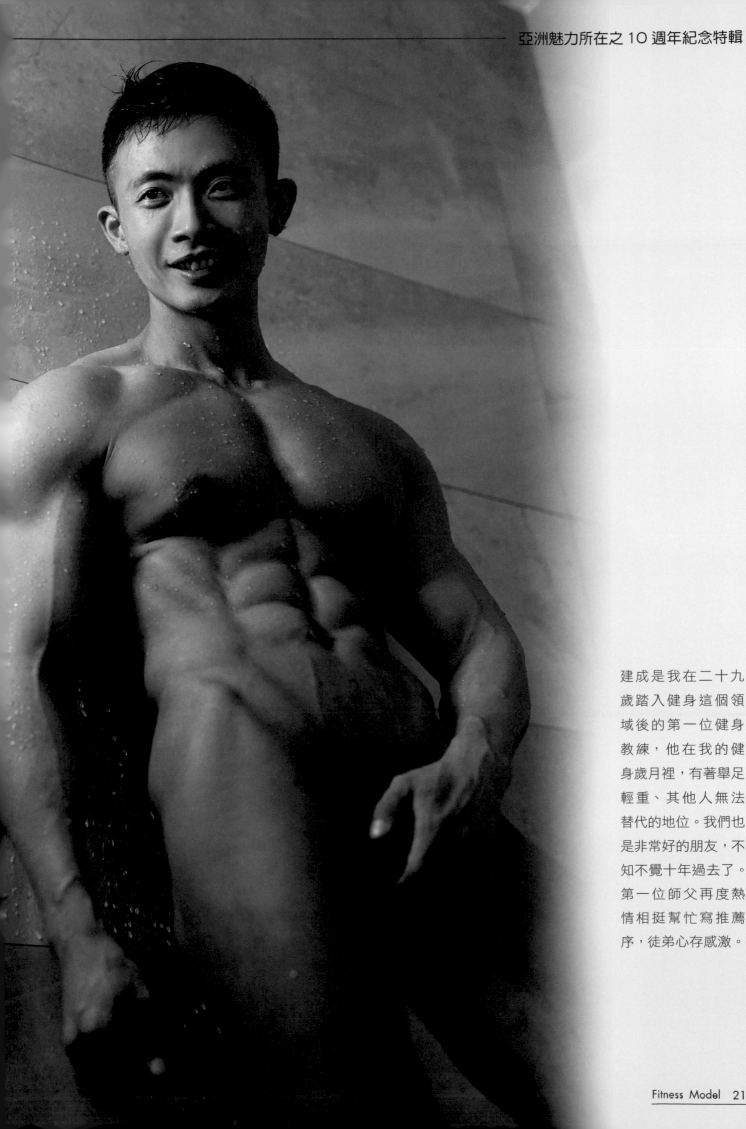

建成是我在二十九歲踏入健身這個領域後的第一位健身教練，他在我的健身歲月裡，有著舉足輕重、其他人無法替代的地位。我們也是非常好的朋友，不知不覺十年過去了。第一位師父再度熱情相挺幫忙寫推薦序，徒弟心存感激。

充實自我，成就他人

李威德 / 自然坦率的健身達人

當高材生昱辰詢問我再度寫推薦序的意願時，雖然我毫不猶豫地馬上答應，但也有突如其來的壓力感，深怕寫不出他想要的感覺。但經過思慮之後，我覺得真情就是好文，將最真實的想法文字化。就像昱辰一樣，是個真性情的人，我認識的他，是善良的、情感豐富的，擁有精采絕倫的才華與熱情。

身為昱辰健身年代裡曾經的教練，內心與有榮焉。學員無數，但有熱情堅持長久的不多，我想，這需要很大的動力才能做得到。昱辰這十年來的轉變，我也時常關心著，雖然沒有參與他後期的蛻變過程，但心中明白，他在不一樣的地方繼續努力著。我們的交情，也一直沒有消失過，這就是男子漢之間的友誼。

如果，一年只專心做一件事情，那這件事情會很不一樣，更何況是堅持十年！健身要有成果，無法立竿見影，它需要具備著日復一日不斷的練習、需要執行每日與別人不一樣的飲食、需要制定計畫每天去完成自己設定的目標。這絕對不是靠天賦，而是每天去完成這些不起眼的例行公事，才有可能成功，絕非紙上談兵。

在通往成功的過程，不知不覺中心理強度也跟著提升，因為我相信：心理沒有足夠的強度是無法挑戰艱難。健身是運動競技裡面很著重生活態度的一項運動，最大的收穫絕對不只有體態，體態是附加價值。態度成就一切，自律只是一個開始，堅持十年是一個重要的基礎，也是一大步！往後肯定還有更艱難的挑戰等著昱辰。我們大家一起加油，為自己的夢想和目標前進。

這本書，記錄了昱辰健身十年來的心境轉變，也呈現了他對教練群的感激與那些陪伴他訓練的夥伴的情誼，這是相當難得的！感謝昱辰把這份精神帶給大家，身為健身教練的我也肯定會持續精進，等昱辰來超越，呵呵！願每個人閱讀完這本紀念特輯之後，也都能有更堅定的意志來成就更好的自己，這樣才有能力去協助需要幫助的人。

威德是我健身年代前期的教練，雖然他的外表看起來不像個大人，但卻有著一顆成熟又善良的心。記得那些年，我們一起訓練的日子、一起吃飯的時光，不知不覺已經過了好久，但感覺彷彿是昨天才發生的事情而已。不管我做什麼，他都義氣相挺，不簡單！

二十一世紀現代版古希臘神像

蕭雅珊／徒弟兼迷姐的英語仙女

總會在茫茫人海、芸芸眾生中，一眼注視到「不浮不躁、溫和氣質，伴隨眼神有光、走路鏗鏘有力、身材結實有型的昱辰老師」。接下來就會飛撲過去小鮮肉老師（我都是這樣稱呼他）身旁，一直糾纏他指點如何內外兼備，同時可以吃得乾淨健康豐富營養，以及獲得身材緊實有曲線的撇步。後來，才漸漸了解到：小鮮肉老師有現在的健身成就，不是靠撇步的，而是一步一腳印，努力堅持不放棄，一點一滴累積起來的。

因為我自己也有運動十年的經歷了，所以更清楚知道要練到小鮮肉老師古希臘神雕般的俊美身材，實在是水中撈月，太艱難了。所以，除了佩服他之外，我決定一定要跟他一起身體力行。除了學習他怎麼吃，也跟著一起訓練。自從跟小鮮肉老師一起訓練之後，我發現我竟然常脫口而出不雅的話，臉部也全糾結在一起，呲牙裂嘴的，實在是因為他對我的訓練常讓我懷疑人生。

常常自問為何要為難自己，吃香喝辣、躺沙發看電視的日子不過，卻跑去健身房自虐。不過，每每看到訓練後的自己變得越來越緊實有線條，一切的辛苦也都值得了，並決定將不雅的話改用香蕉和芭樂取代。謝謝小鮮肉老師傳授的健身知識和鍛鍊技巧，在嚴格的訓練中，也穿插柔性的鼓舞，在我不斷哀嚎和咒罵的訓練中，也能有勇氣和力量繼續堅持下去。

最後，希望昱辰老師能夠再出第三本、第四本、第五本···來激勵夢想剛萌芽的人們，也繼續鼓勵著那些正在努力中的追夢人。因為他一定會為了維持精緻結實極致的肌肉而在健身的旅途上繼續走下去。

雅珊仙女是我在工作職場上的同事，能在職場裡碰到也喜歡健身運動的人，真的是很難得。她不僅有著一口流利的美式英語，而且上課也相當風趣。她很在乎自己的容顏和身材，這是一件很棒的事情。謝謝雅珊老師撥冗幫我寫序！

GYM MOTIVATION

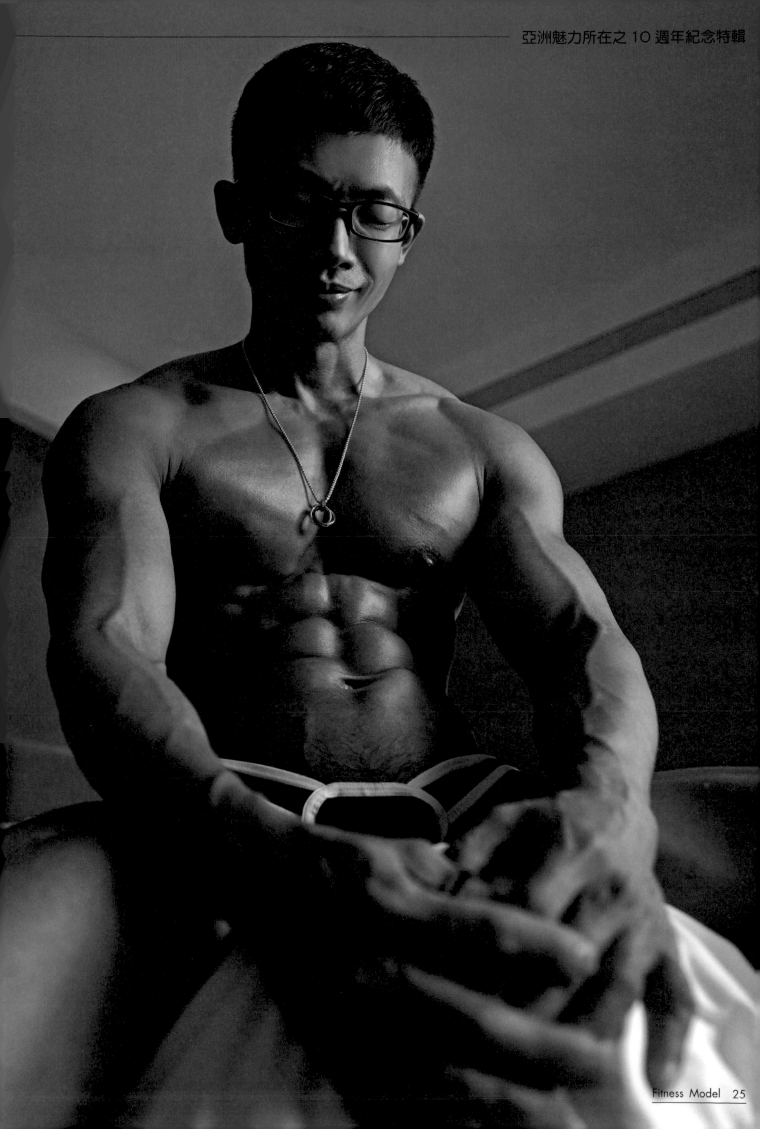

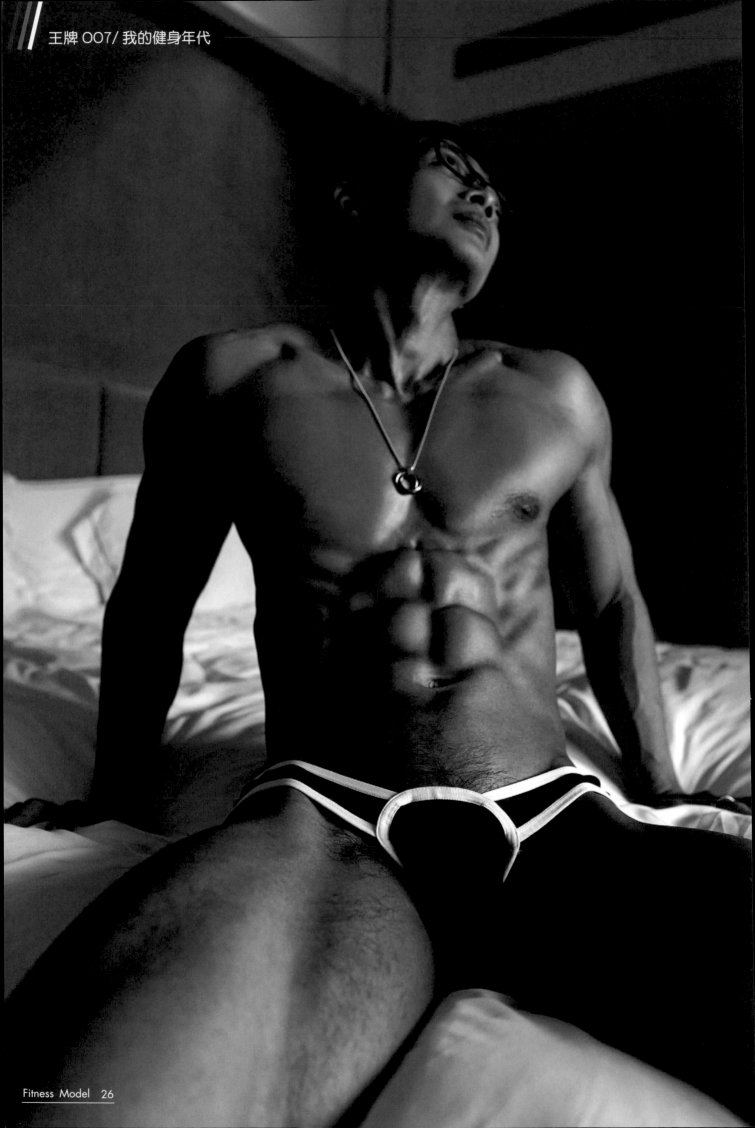

健身界的畢達格拉斯

王冠人 / 善氣迎人的數學天才

謝謝肌猛型男老師的愛戴，讓我參與這本創世巨作的推薦序言。搭著時光機回到二零一八年之春天，來到了一個新的環境，認識了肌猛型男老師，提點了我好多要注意的事項與協助我能快速地融入環境。從那刻開始，我的內心充滿無限感激，也發現職場上竟還能結交到這樣熱心、認真、無心機的好朋友。

常常一起吃飯時，都會提醒我什麼「不能吃」、「不要吃」、「不可吃」，這三不名言，讓我本來的體重因為有好朋友的關心飲食因而產生了變化，胖了好幾年的我竟然能當回瘦子。還記得第一年參與公司的尾牙，我得到了稀世珍寶，肌猛型男老師全身肌肉照一張，完美的腹肌線條令人為之驚艷與瘋狂。健身成果真非一日可得，完美的肌肉線條是經過不斷持續的訓練與飲食控制才能達成，而這過人的毅力也非一般人能維持下去。

為什麼是健身界的畢達格拉斯呢？出身於希臘的畢達格拉斯為集三家為一身，其中為數學家、哲學家、天文學家，他的思想與學説影響至今甚遠。而我們家的肌猛型男也是集三家於一身，「健身專家」、「飲食專家」、「語文專家」，專家名言語錄：飲食讓你減脂維持體脂、訓練健身可增加及維持肌肉量、學好語文並不難，難的是持之以恆，以上綜觀實屬現代版的畢達格拉斯，健身界的學霸。

健身的精神不外乎是只有外觀的改變，內心的維持更為重要，完成這本書籍的背後一定有許多不為人知的洋蔥，每個成功者所付出的時間與精神是值得學習的，看了這本書，跟隨著肌猛型男專家的精神，我想人人都能與我好友一樣，肌情再起，Actions speak louder than words…

冠人老師是我在工作職場上的同事、也是我的好朋友，不僅謙虛而且慷慨！雖然飲食常常重口味，讓我感到驚訝，但他心中依舊想瘦，這還是很不錯的。從冠人老師的身上，我也學習到許多，獲益良多。謝謝他用心幫我寫的推薦序！

GYM MOTIVATION

Kama Chan / 攝影師

堅持做喜歡的事,讓喜歡的事變得有價值,你會發
現自己值得這一切。

Kama 是一位很有創意的攝影師,給他拍攝的過
程中,總會有意想不到的驚奇,原來體態也能有巧
妙的呈現。

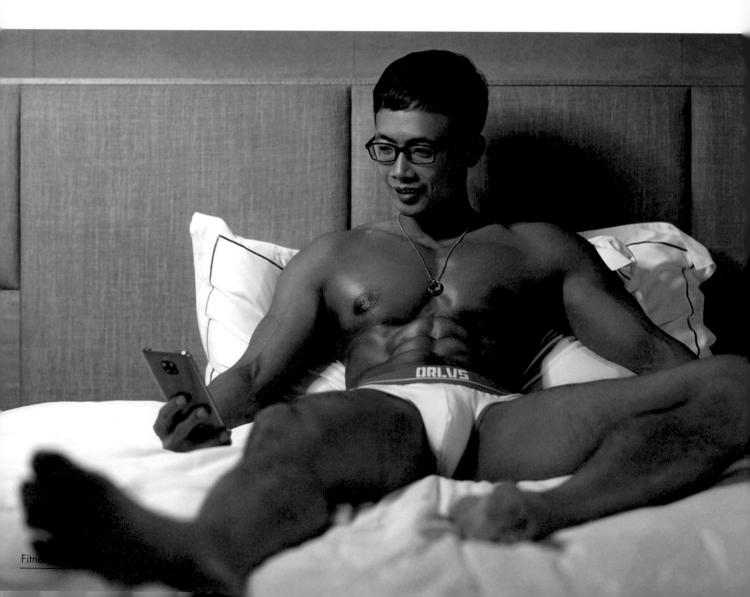

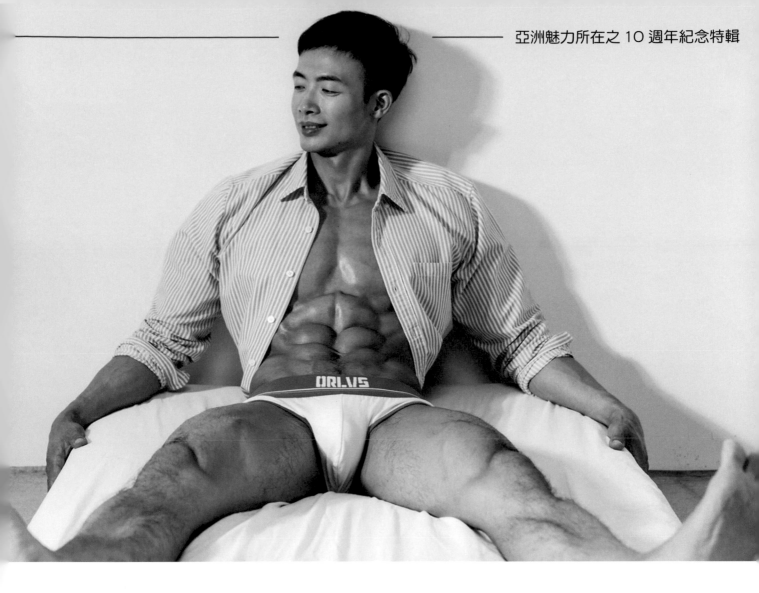

張晏廷 / 攝影師

和老師合作的過程非常的輕鬆，因為老師的體態無
論何時來找我拍照，都給我完全準備好的線條。一
個人的精神一定會反映在他的行為之中。

對我來說，『攝影』可以讓我認識許多其他領域很
厲害的人，讓我很有自信。能做自己喜歡做的事，
是一件幸福的事！

　　　　　　　　　　晏是一位超級厲害的神級攝影師，總共幫我拍
　　　　　　　　了三次，每次都能呈現不同的驚喜，讓我對作品充
　　　　　　　　滿期待。

3650天的故事 STORY

2013/03/09 ————————————

　　是我踏入健身的第一天。當時的新鮮感，記憶猶新。這十年間，我的健身教練十分精采，前期有：玉樹臨風的「**沈建成**」、原住民之光的「**林少華**」、台味十足的「**李威德**」以及獨具匠心的「**鄭宇廷**」，這四大天王幫我打下基礎，讓我有勇氣堅持下去，驅使我締造斐然的體態成果，可以帥氣變身。

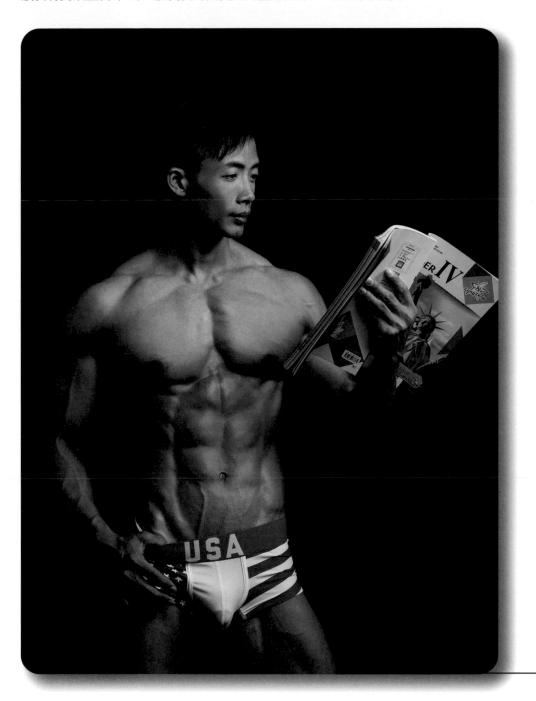

　　之後，陸陸續續也上過不同教練的課程。感謝健身國手「**劉俊廷**」、健身奇葩「**王韋傑**」、健身偶像「**古俊哲**」以及健身冠軍「**許騰仁**」。在我的心中，他們都很厲害，每位都是高手，都帶給我不同訓練的感受度。他們各有千秋，是我的模範，也是我持續健身的動力。我想，這都是緣分吧！

FITNESS PASSION

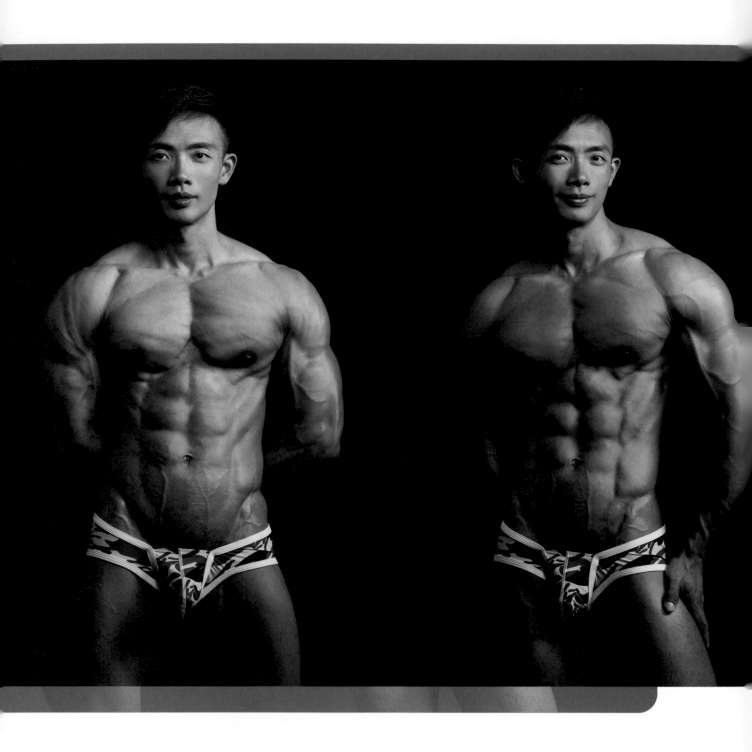

回顧這十年來的健身旅途，從新莊運動中心，練到 300 壯士，也去了神龍健身工坊，再來是 World Gym，到現在的健身工廠。一路上，認識了許多愛健身的朋友們，族繁不及備載。每一個人，都陪伴我度過一段熱血的時光，我相信他們的出現，都有著獨特的意義。每當想起，那些記憶總是能讓我莞爾一笑。（夥伴名稱皆詳盡記錄在上一本健身全紀錄裡）

當然，這一路上，有風光過，也曾低潮過。風光的是那些年，體脂肪極低且肌肉厚實的樣子。低潮的是，遇到瓶頸、不知如何突破的光陰。我了解很瘦的難看，也體會過很胖的無奈。受傷，也是避免不了的，曾經肩膀的疼痛，讓我的健身日常，感到無助與迷茫。這些好的壞的，都是過程，都寫進了我的健身年代。

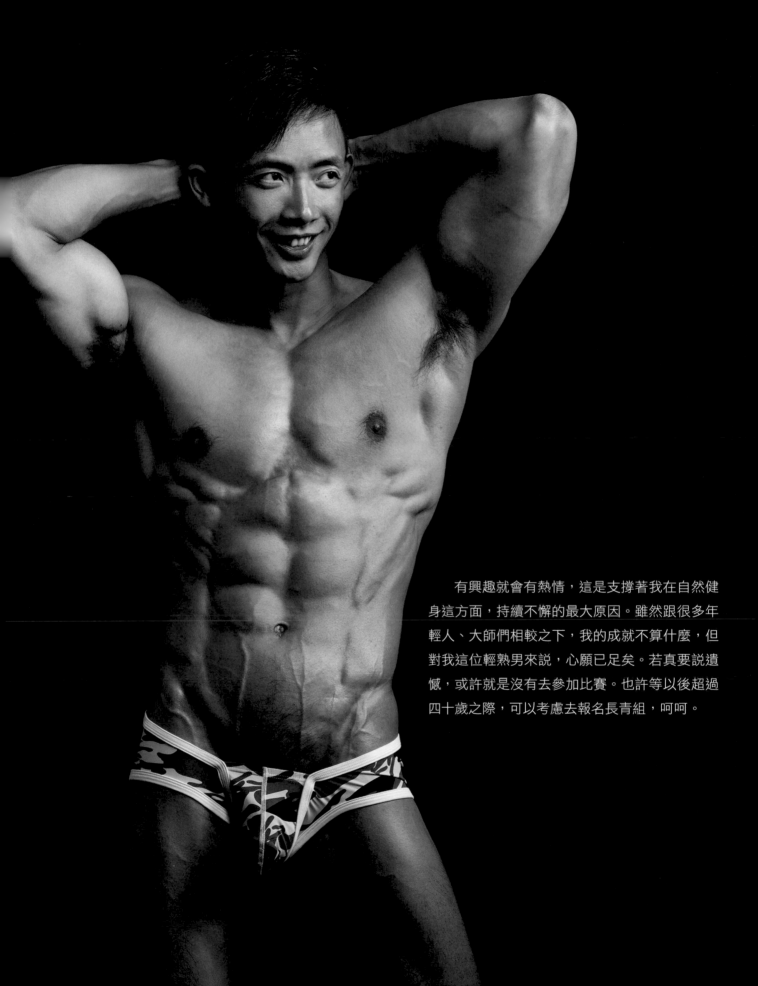

有興趣就會有熱情,這是支撐著我在自然健身這方面,持續不懈的最大原因。雖然跟很多年輕人、大師們相較之下,我的成就不算什麼,但對我這位輕熟男來說,心願已足矣。若真要說遺憾,或許就是沒有去參加比賽。也許等以後超過四十歲之際,可以考慮去報名長青組,呵呵。

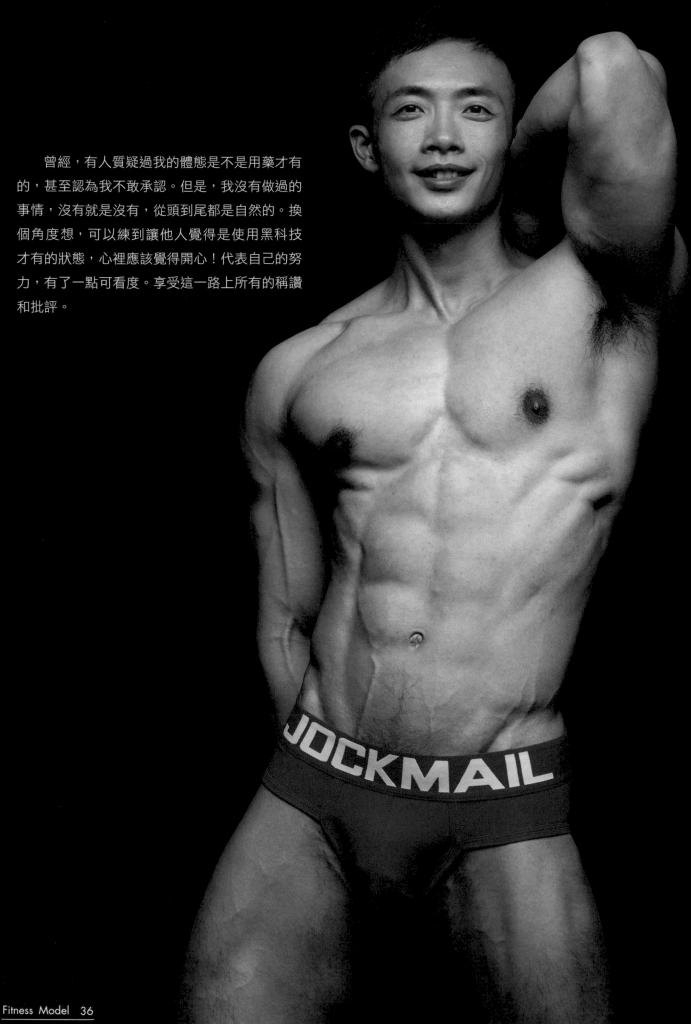

　　曾經，有人質疑過我的體態是不是用藥才有的，甚至認為我不敢承認。但是，我沒有做過的事情，沒有就是沒有，從頭到尾都是自然的。換個角度想，可以練到讓他人覺得是使用黑科技才有的狀態，心裡應該覺得開心！代表自己的努力，有了一點可看度。享受這一路上所有的稱讚和批評。

如果大家還記得，在上一本體態記錄的書籍裡，我提到：這一切都要從自卑說起。沒錯，因為自卑，所以要改變。改變，是需要很大的勇氣，再加上健身要有成果，也要有足夠的毅力與資金。這十年來，深感肌肉就是金錢與堅持打造出來的作品！我很高興自己有這樣的轉變，我會好好珍惜。

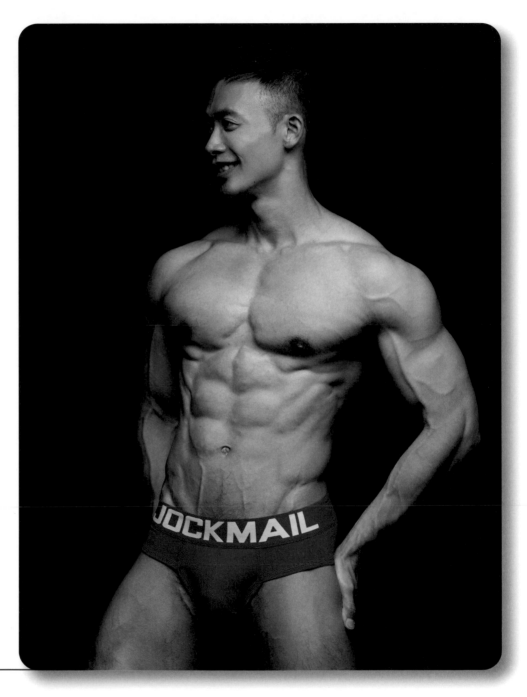

對於從來都不覺得有運動細胞的我來說，能夠有今日的成果，仍然覺得好像是一場夢。自然健身十年來，每個過程所在乎的體態都不一樣，也慢慢了解適合我自己的訓練模式，深感增重容易但增肌難，相較之下減脂是比較容易的，飲食控制的紀律相當重要。謝謝大家給我的稱呼：男神、乾哥、小鮮肉、最壯的英文老師等。

FITNESS PASSION

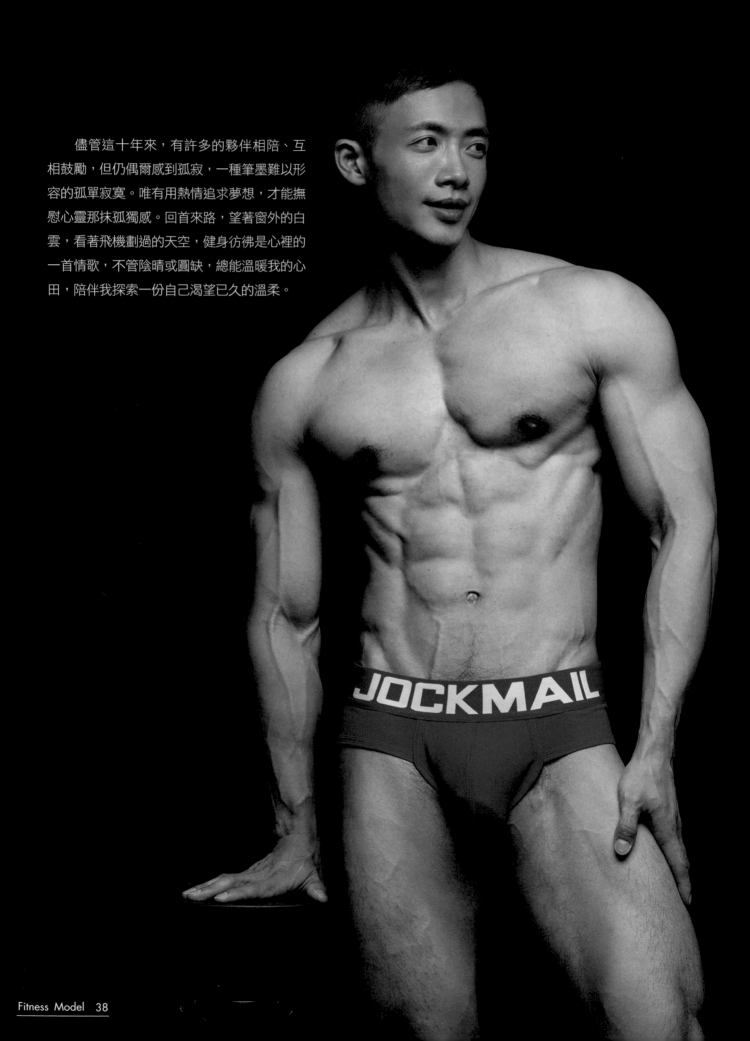

儘管這十年來，有許多的夥伴相陪、互相鼓勵，但仍偶爾感到孤寂，一種筆墨難以形容的孤單寂寞。唯有用熱情追求夢想，才能撫慰心靈那抹孤獨感。回首來路，望著窗外的白雲，看著飛機劃過的天空，健身彷彿是心裡的一首情歌，不管陰晴或圓缺，總能溫暖我的心田，陪伴我探索一份自己渴望已久的溫柔。

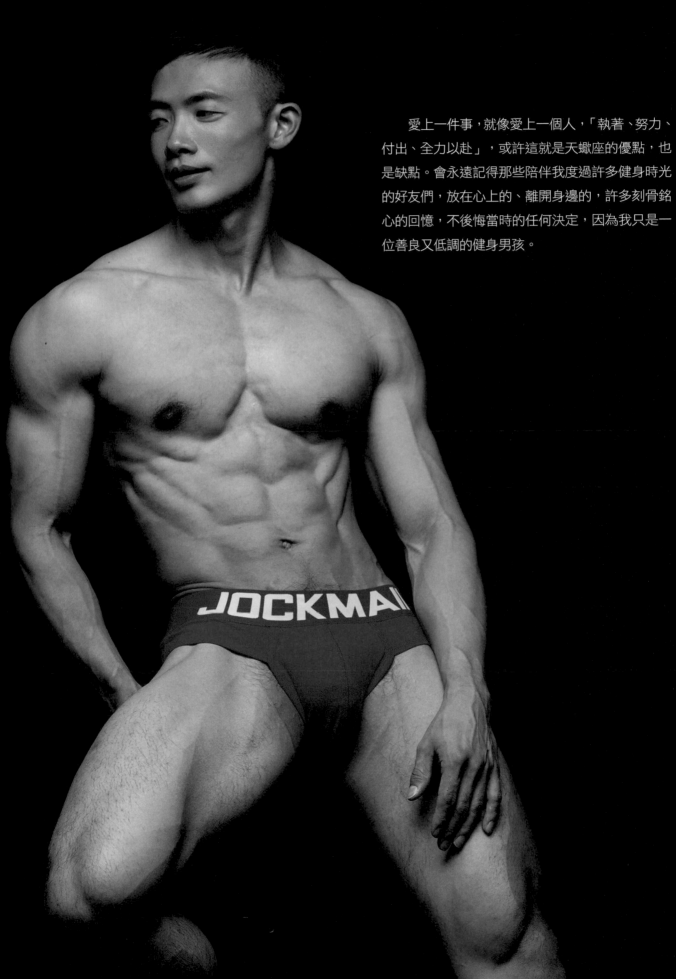

愛上一件事，就像愛上一個人，「執著、努力、付出、全力以赴」，或許這就是天蠍座的優點，也是缺點。會永遠記得那些陪伴我度過許多健身時光的好友們，放在心上的、離開身邊的，許多刻骨銘心的回憶，不後悔當時的任何決定，因為我只是一位善良又低調的健身男孩。

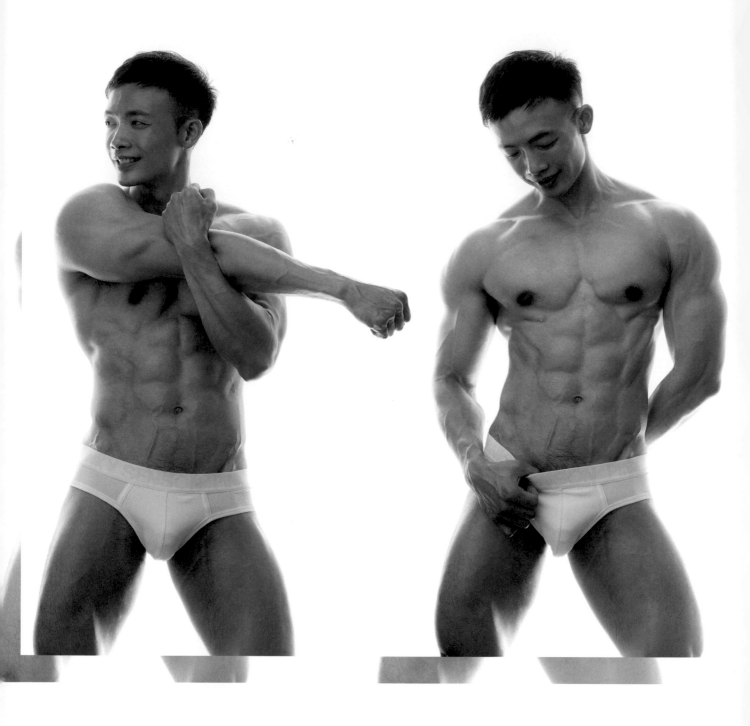

回憶，如果可以選擇重播，一切會變得太過完美。如果什麼事情都可以重來，就沒有當下的那份悸動。記錄這一切，是將來在回首時，能記得健身這條路上的風景，也提醒自己別忘記當初開始健身的原因。健身的故事，尚未寫到句點，我會用我全部的渴望與熱情，讓蛻變幻化成未來的奇蹟！

健身年代，豐富了我的青春年少，是我心中的一句美麗驚嘆。這一切會在人生的軌跡留下印記，不會消逝在時間的寂黯深處。我相信，回頭看，都會是精采。

FITNESS PASSION

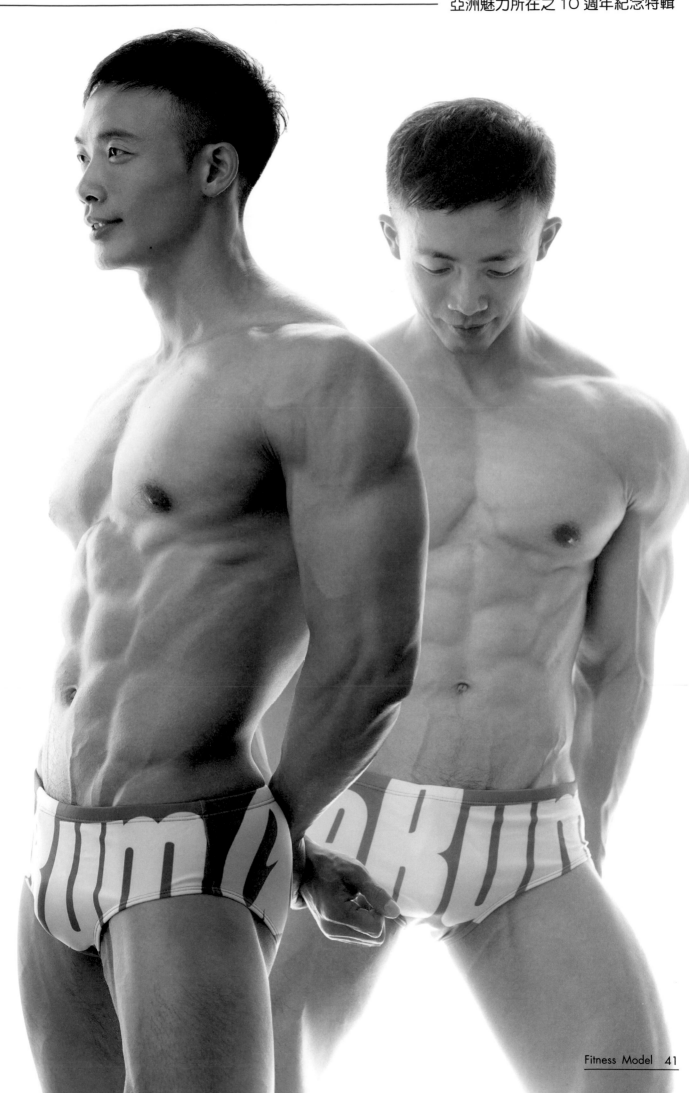

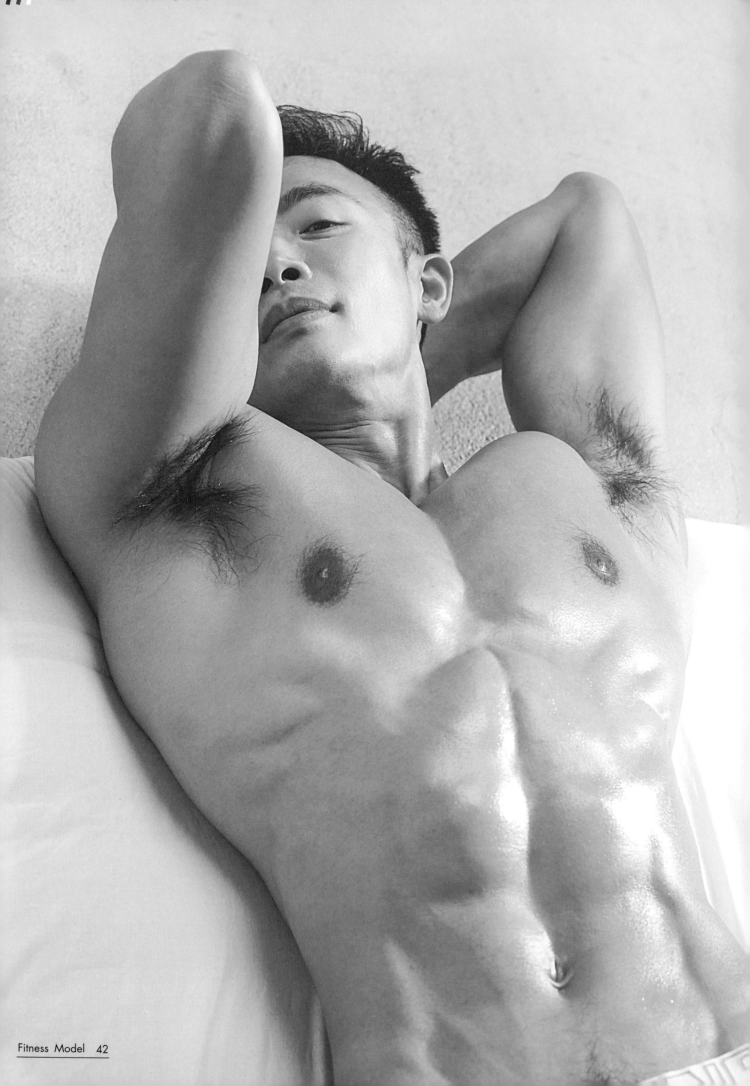

蜕變
TRANSFORMATION

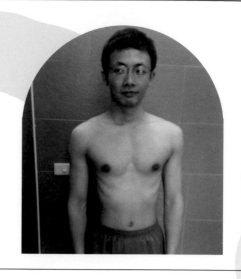

2013

新莊運動中心　體重 60kg / 體脂 10%

健身第一天就開始拍照記錄。

2014

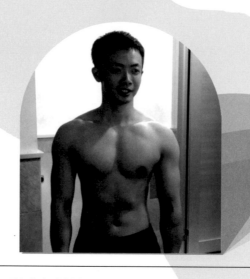

300 壯士板橋館　　體重 66kg / 體脂 12%
300 壯士西門館

這個時期,認識了許多可以陪我訓練的健身好友,也在健身房裡遇見了周杰倫、劉耕宏、陳弘璟、言承旭、王少偉、紀言愷和陸小曼等知名藝人。

2015

神龍健身工坊　體重 68kg / 體脂 12%

開始學會如何當好的健友兼補手。

WORKOUT

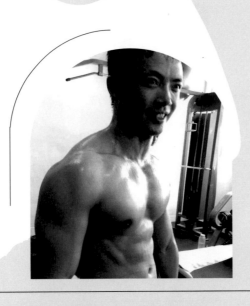

2016

神龍健身工坊　體重 72kg／體脂 14%

參加了神龍教練自行舉辦的減脂塑體大賽，榮獲季軍。
也感謝神龍軍團的所有教練帶給我的鼓勵與勇氣。

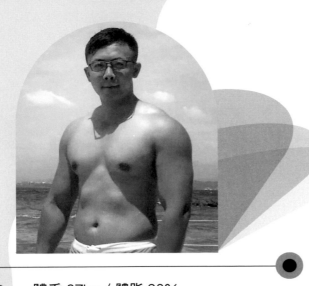

2017

World Gym　體重 87kg／體脂 23%

最肥胖階段，深蹲 160kg。
每天胡亂吃，飲食沒控制，體重上升快。
一直以為體型變大就是成功，殊不知形態不好看。

ADDICT

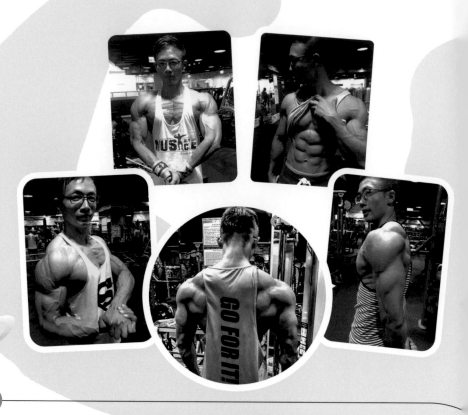

2018

健身工廠 實現夢想　體重 70kg / 體脂 7%

每天一定到健身房重訓和有氧。第一次體會到減脂成
功後的帥氣變身。更重要的是有立體腹肌的完美。
減脂期間，啞鈴練胸，單手 105 磅（約 47 公斤）。

2019

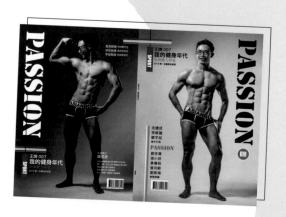

第一本健身全紀錄誕生

詳盡記錄了對健身重訓的熱情，以及對教練、夥伴的
感激。也記載了健身之後常吃的食物類型和自己每個
階段的身形變化、所知所感。一幀幀的照片，呈現了
作者這位天蠍座男孩的精采絕倫。

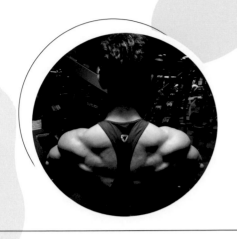
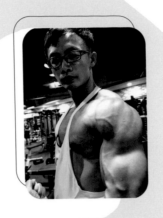

2020

體重 72kg / 體脂 10%

每週到健身房鍛鍊七天，瓶頸期依舊保持熱情。

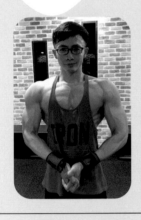
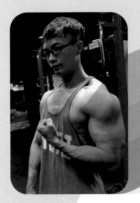

2021

五月疫情爆發後，連續四個月沒有去健身房。
在家的居家運動效果不佳，很難有肌肉充血的感受度。
九用中開始復出，恢復訓練，重返榮耀。

2022

健身十週年紀念特輯

聯合各路高手一起打造今年最值得期待的創作
— 健身十週年紀念特輯。

我的冠軍教練

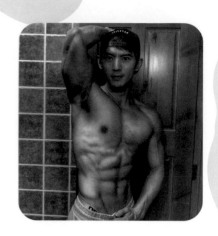

沈建成

曾參與「康熙來了」、「天天向上」，1234 動起來
擔任主持人、奔跑卡路里擔任主持人、燃脂女神擔
任主持人、美麗俏佳人擔任健身嘉賓、蔡依林演唱
會肌肉舞者、溫嵐主打歌 MV 肌肉舞者。

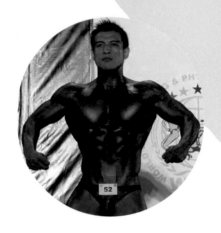

林少華

2015 年 WBPF 世界職業健美先生及香港健美及運
動體適能錦標賽，榮獲古典健美「全場總冠軍」。
2018 年榮獲「中國健美百年健美風雲人物獎」。

李威德

2015 年臺北市中正盃健美錦標賽，榮獲社會組「第
四名」。
2020 年桃園市運動會市長盃健身健美錦標賽，榮獲
男子健美組「第二名」。

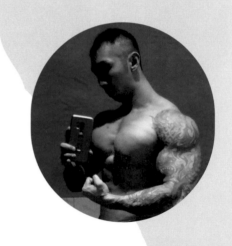

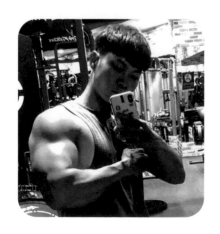

鄭宇廷

2016 年新北樂活盃，榮獲男子健美組「冠軍」。
2016 年臺中市議長盃，榮獲男子健美組「冠軍」。

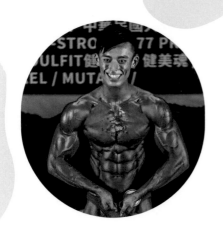

劉俊廷

2019 年第一屆全國健美錦標賽暨世界盃國手選拔賽，榮獲男子古典健美組「冠軍」。
2019 年入選「中華臺北國家代表隊健美國手」。

王韋傑

2020 年 INBA 自然健美，榮獲運動模特兒組「全場總冠軍」。
2022 年榮獲新秀健體「冠軍」。

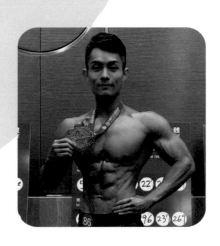

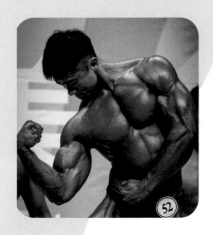

古俊哲

2018 青年盃，榮獲青少年傳統健美「冠軍」。
2019 年廣亞盃，榮獲傳統健美暨古典健美組「全場總冠軍」。

許騰仁

2021 年全國盃，榮獲古典健美「冠軍」。
2022 年 WNBF 自然健美，榮獲「職業卡選手」。

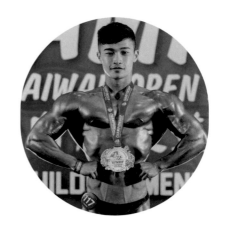

ADDICT

我與高手們

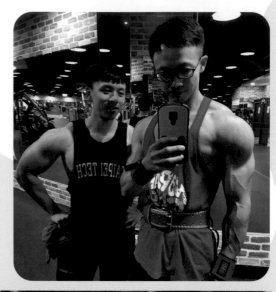

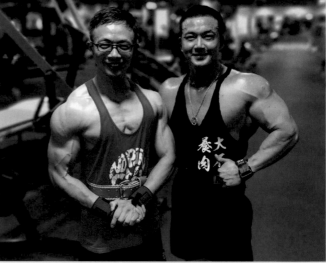

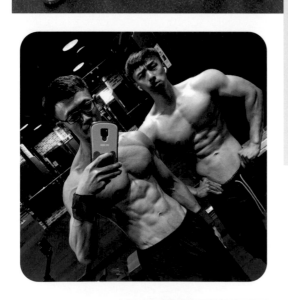

田忍男、陳建昕、李沛旭、
林少華、劉翔、劉大銘、柯冠名

WORKOUT

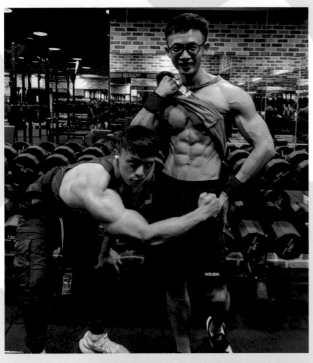

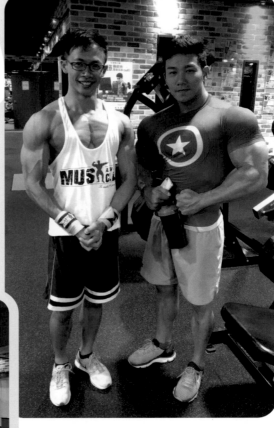

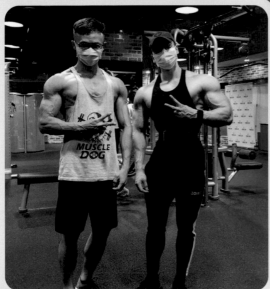

Fitness PRO

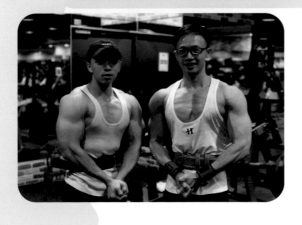

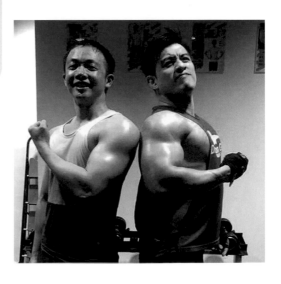

ADDICT

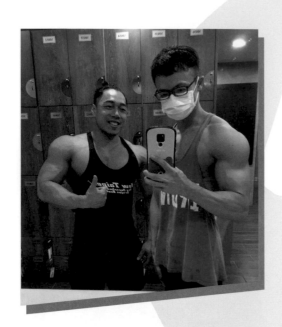

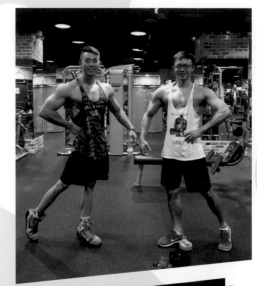

那些年一起度過的時光

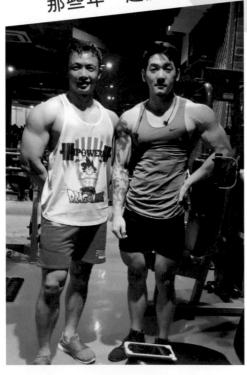

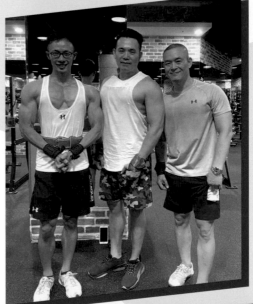

拍照留念，喚醒塵封的記憶，記錄健身的片刻
和相處的點滴。許多美好回憶、來過又離開的
時光，回返眼前。生命中的甜美和苦澀，是美
麗且難忘的感受，都能在心中一一呈現。

WORKOUT

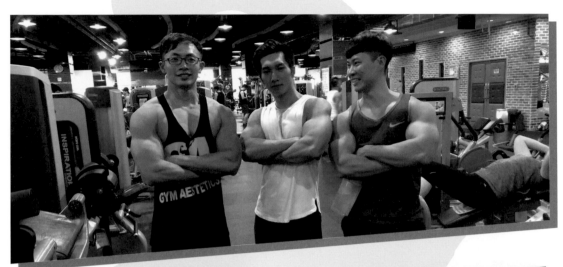

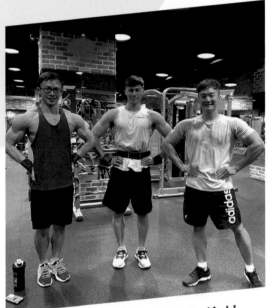

肌肉控的無與倫比

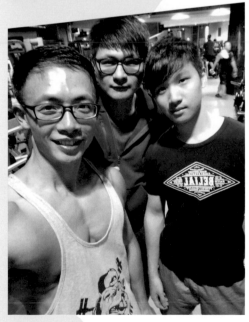

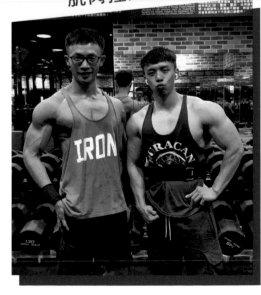

ADDICT

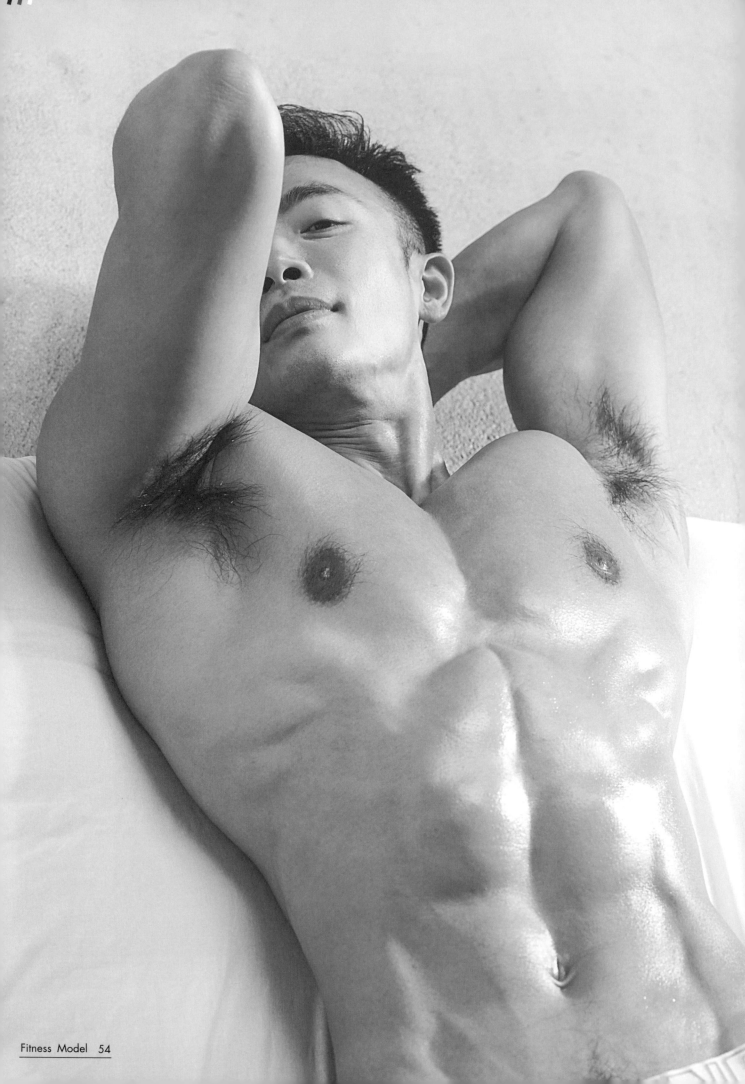

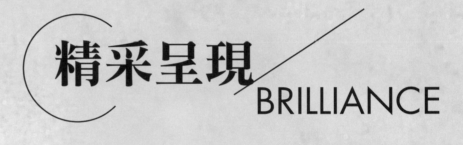

精采呈現
BRILLIANCE

因為愛，成就我的精采。

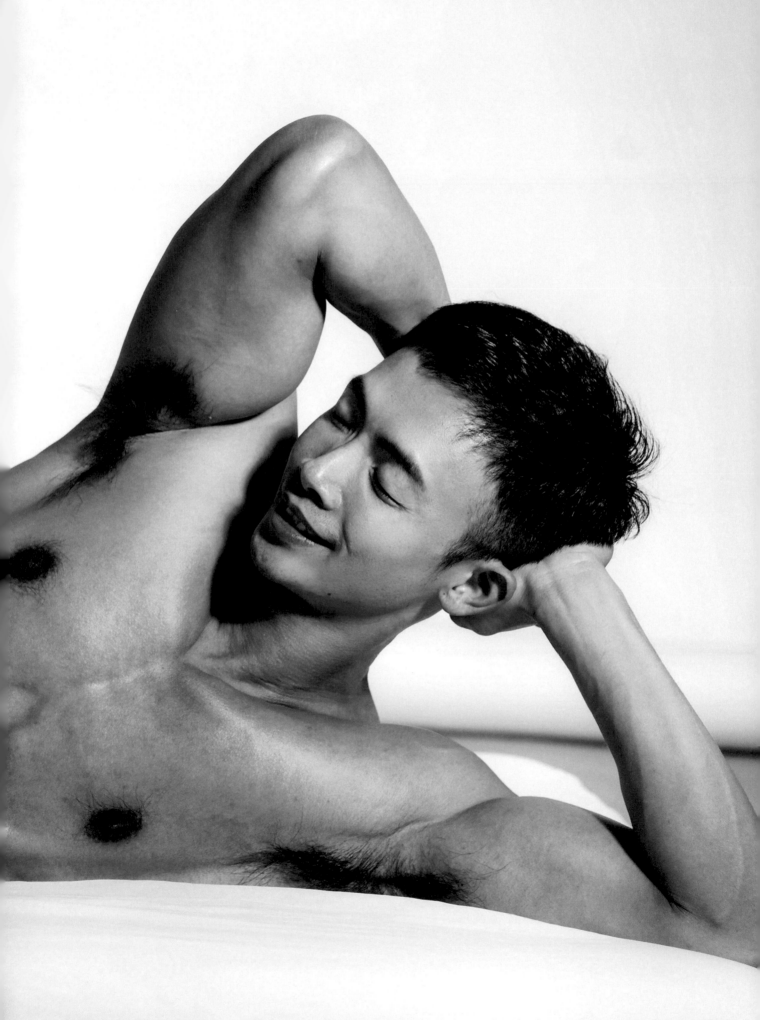

所有的怦然心動，皆因我而起。

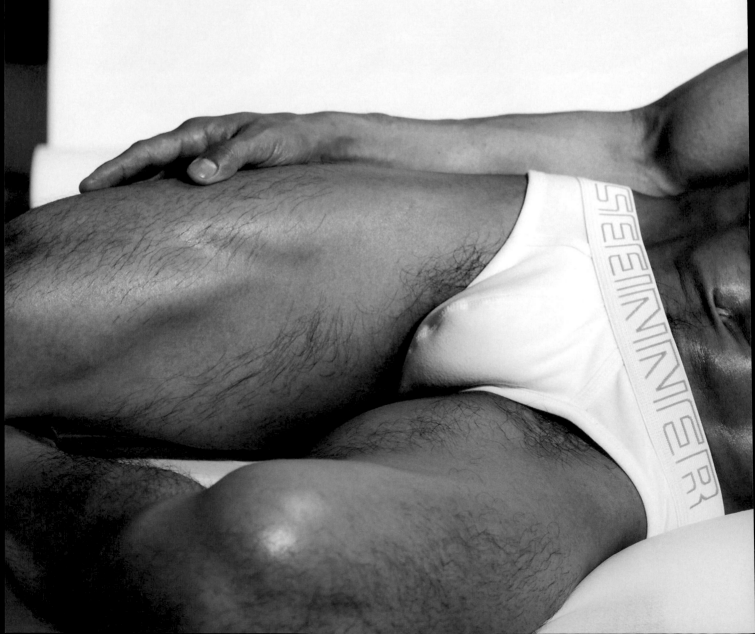

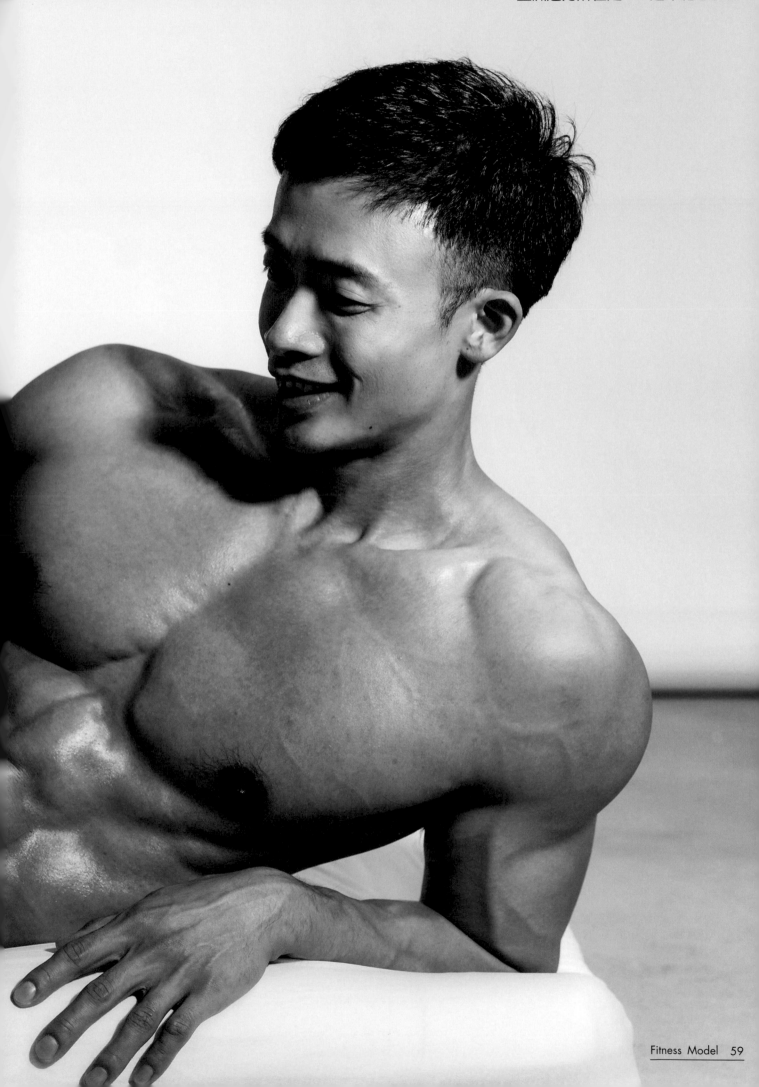

愛是歷久彌新的色彩，不讓明天有感慨。

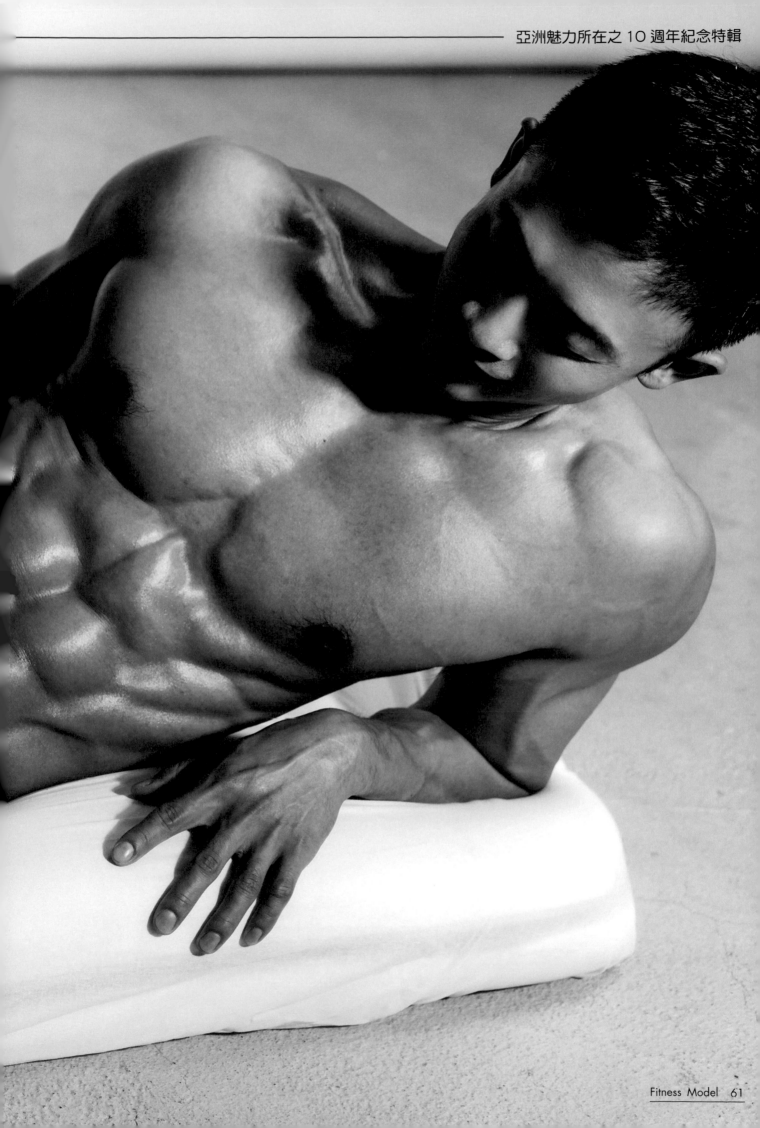

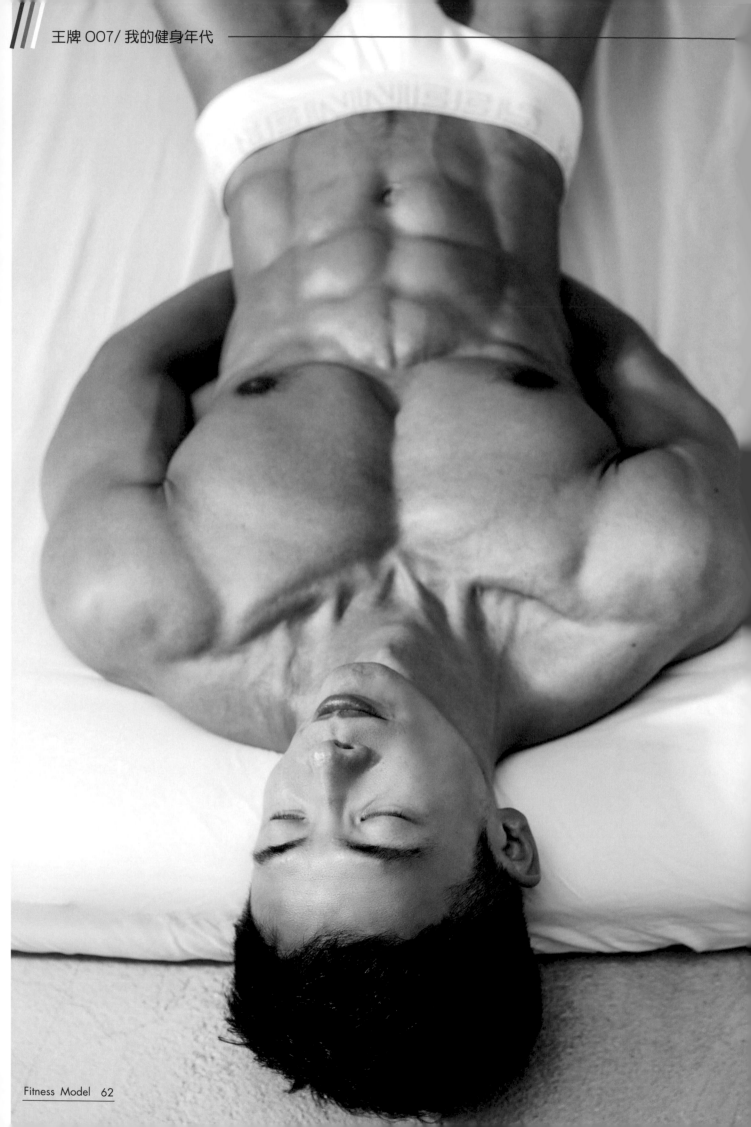

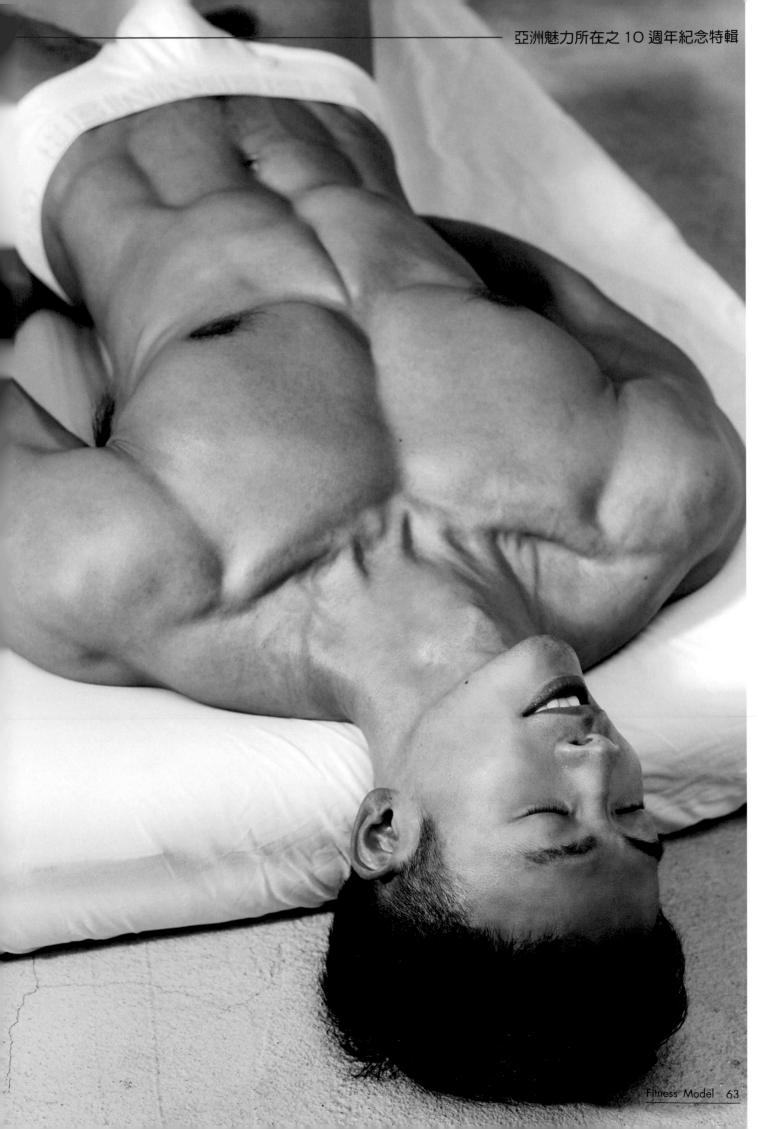

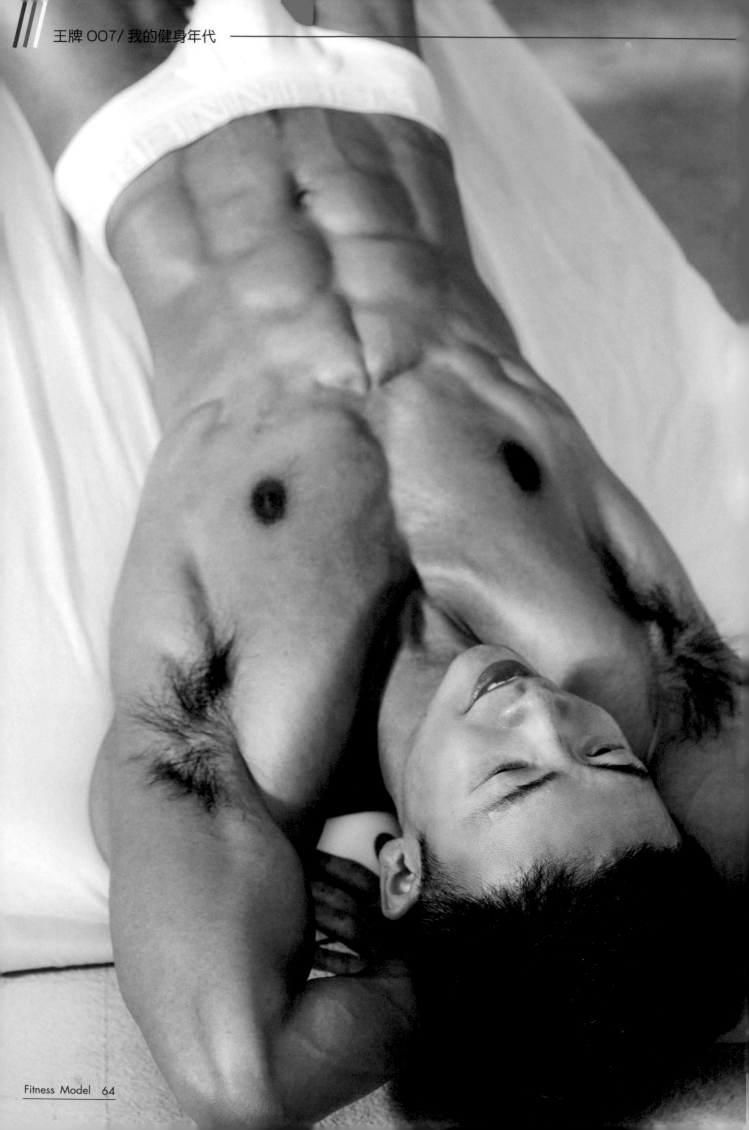

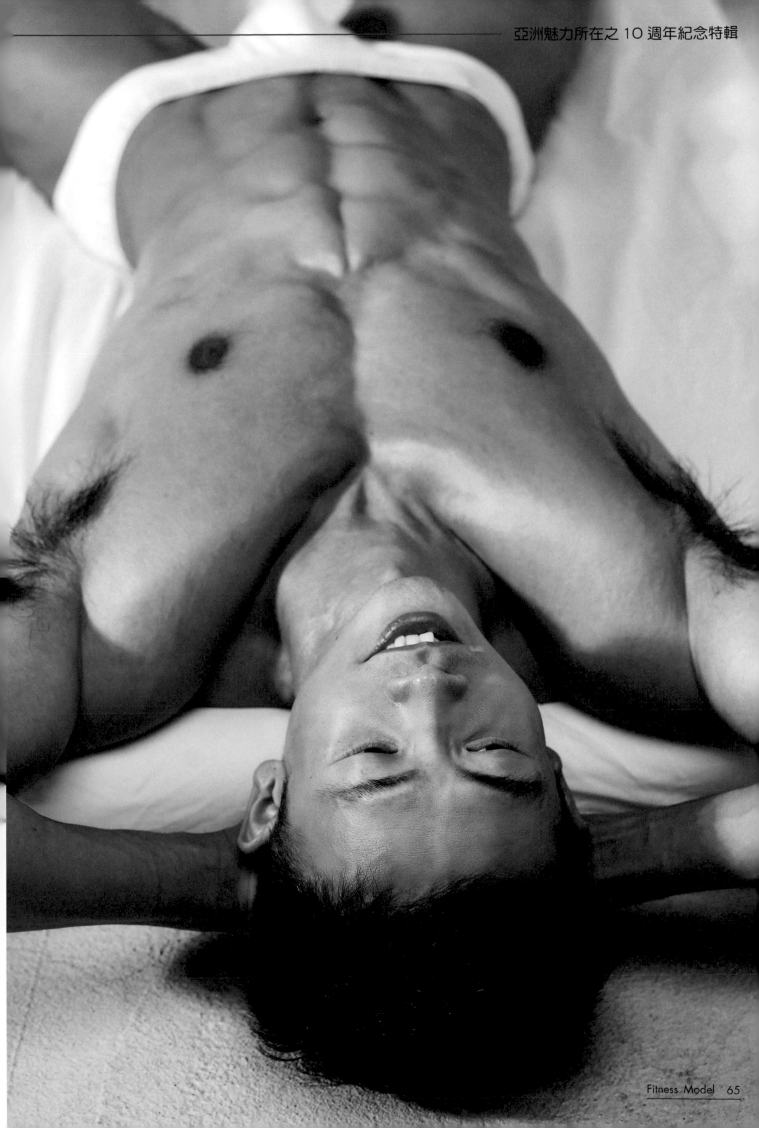

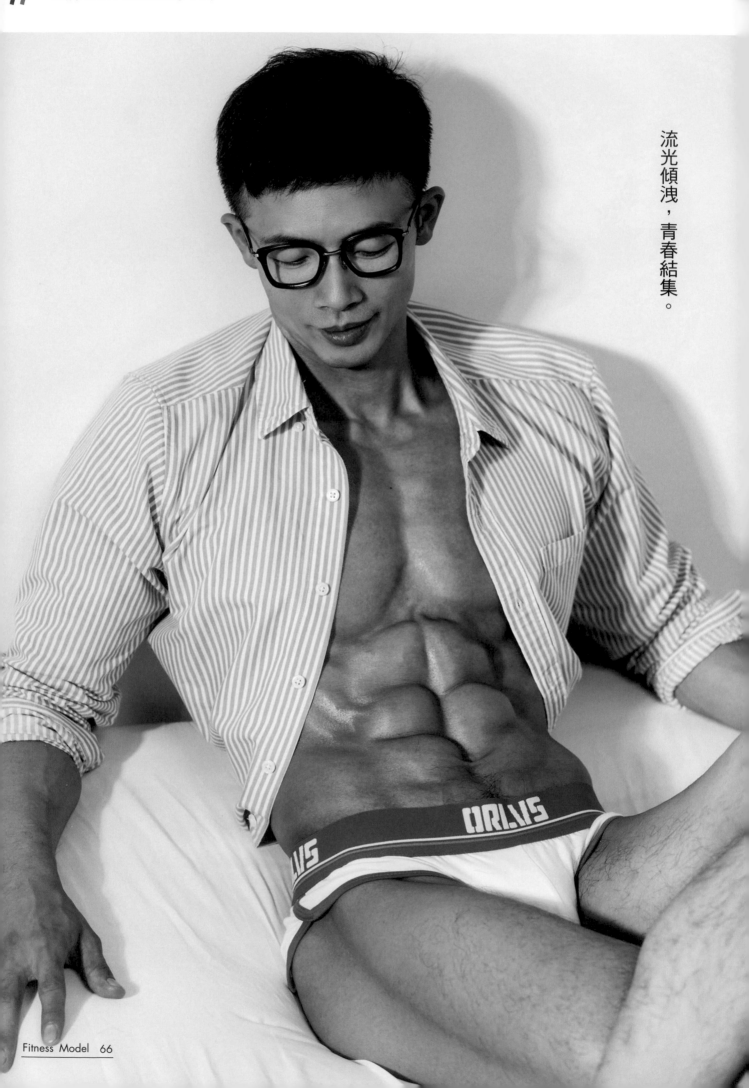

流光傾洩，青春結集。

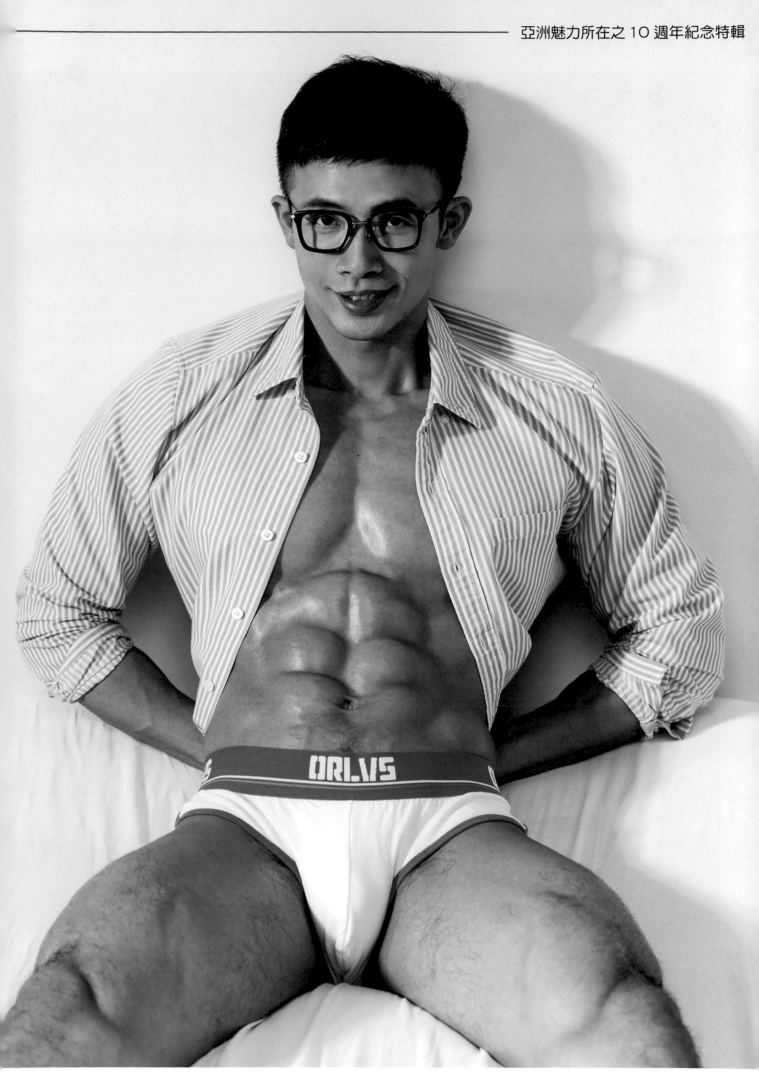

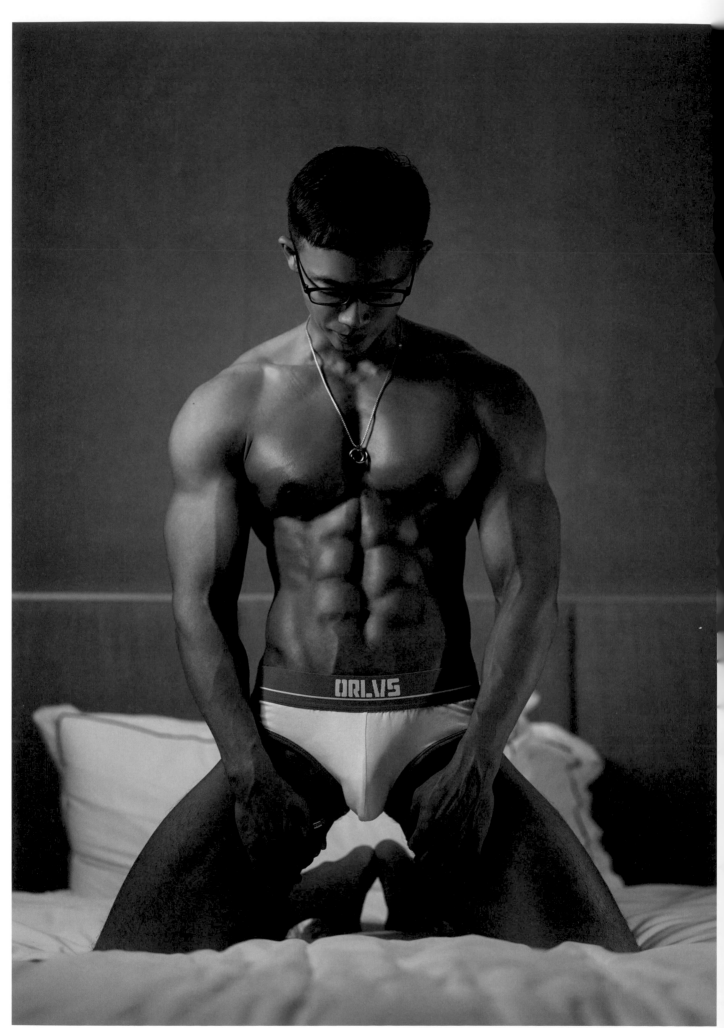

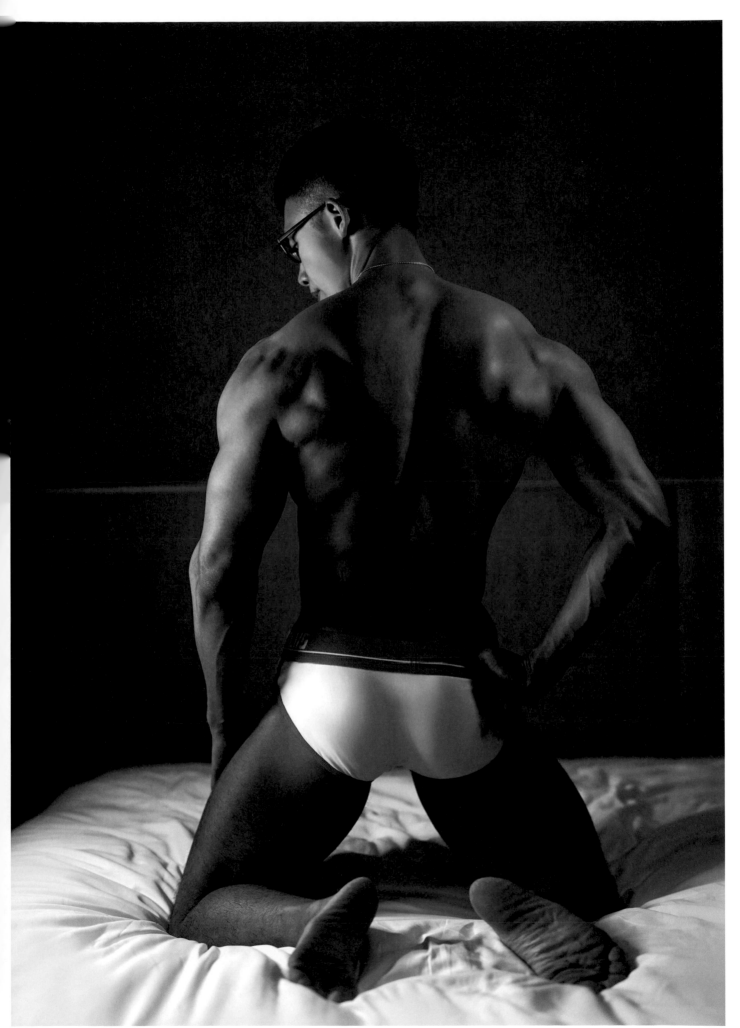

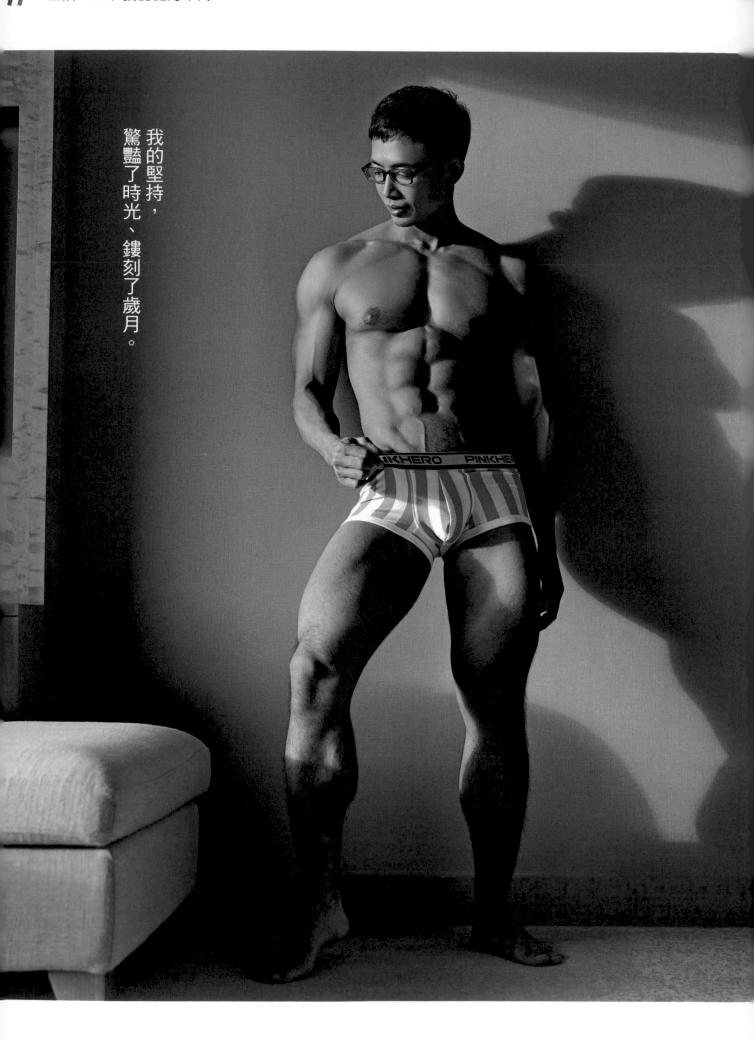

我的堅持，
驚豔了時光、鏤刻了歲月。

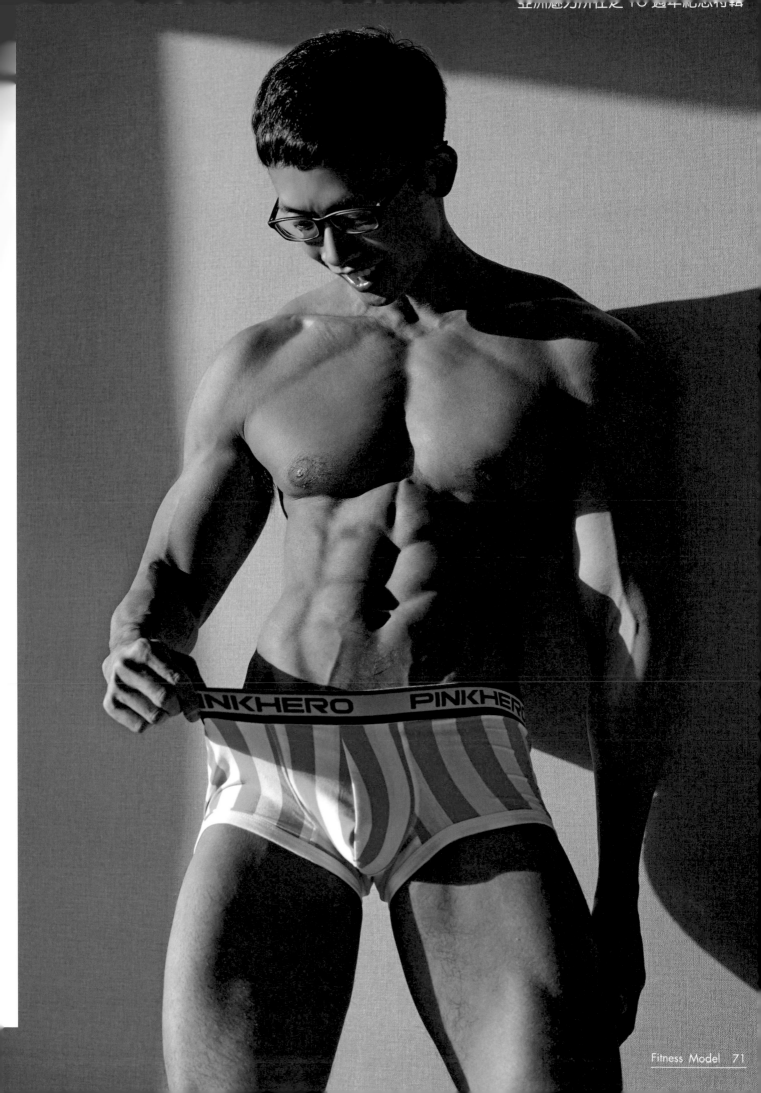

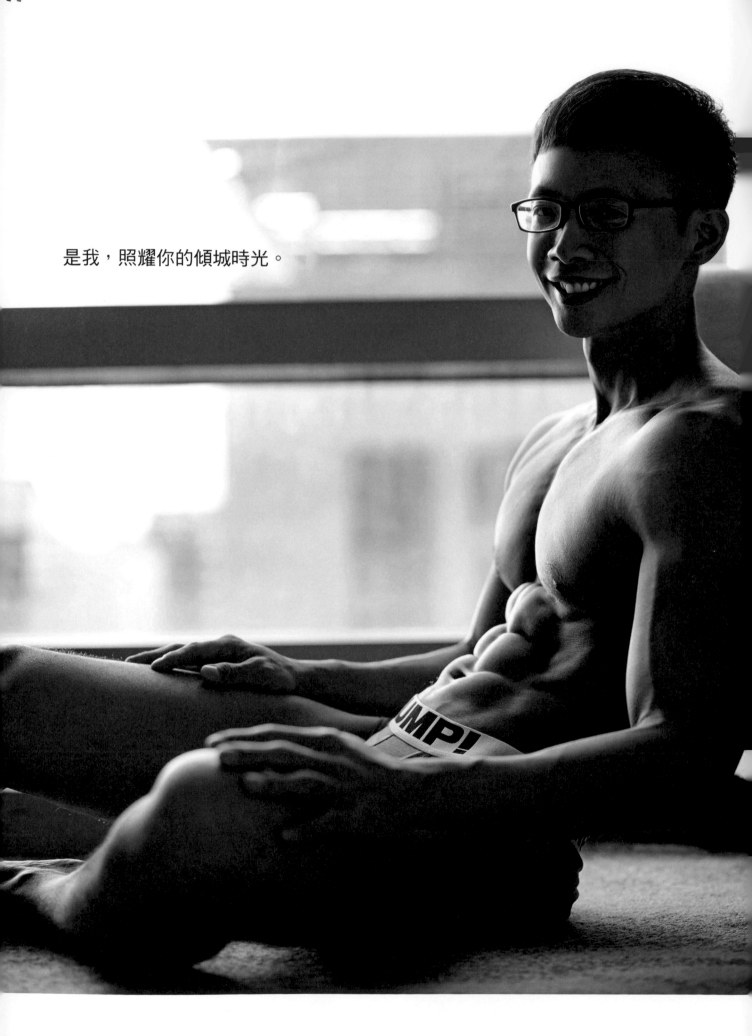

是我，照耀你的傾城時光。

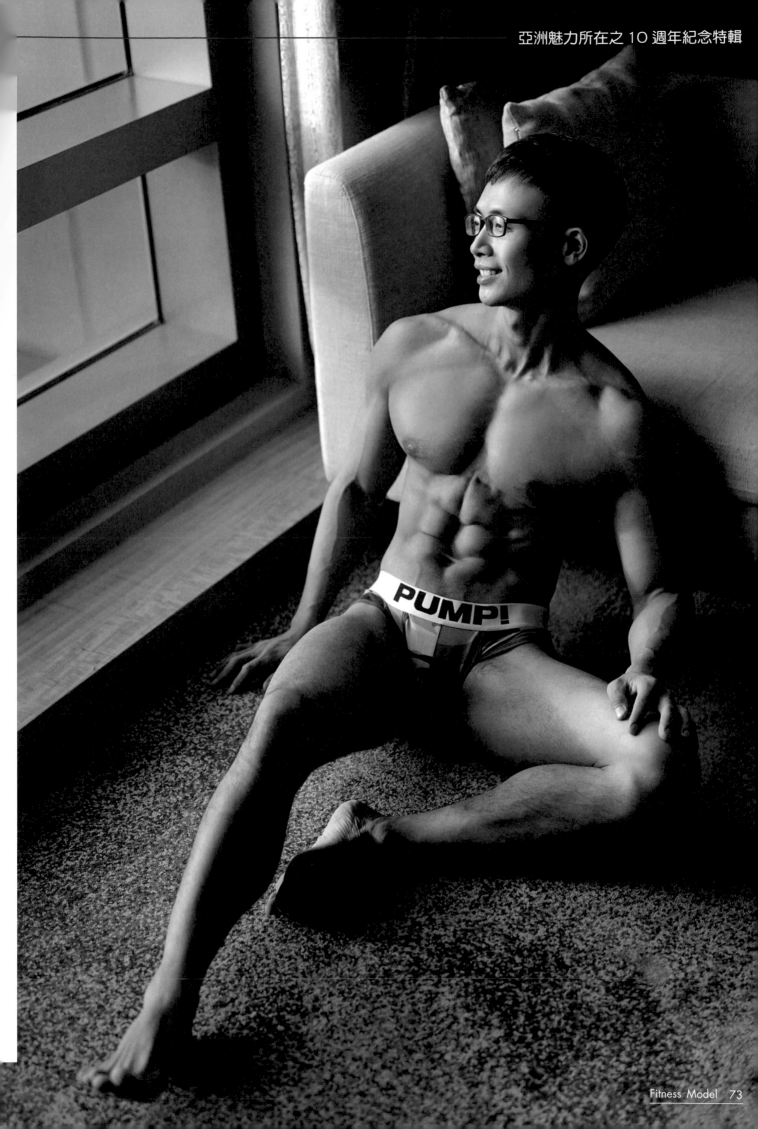

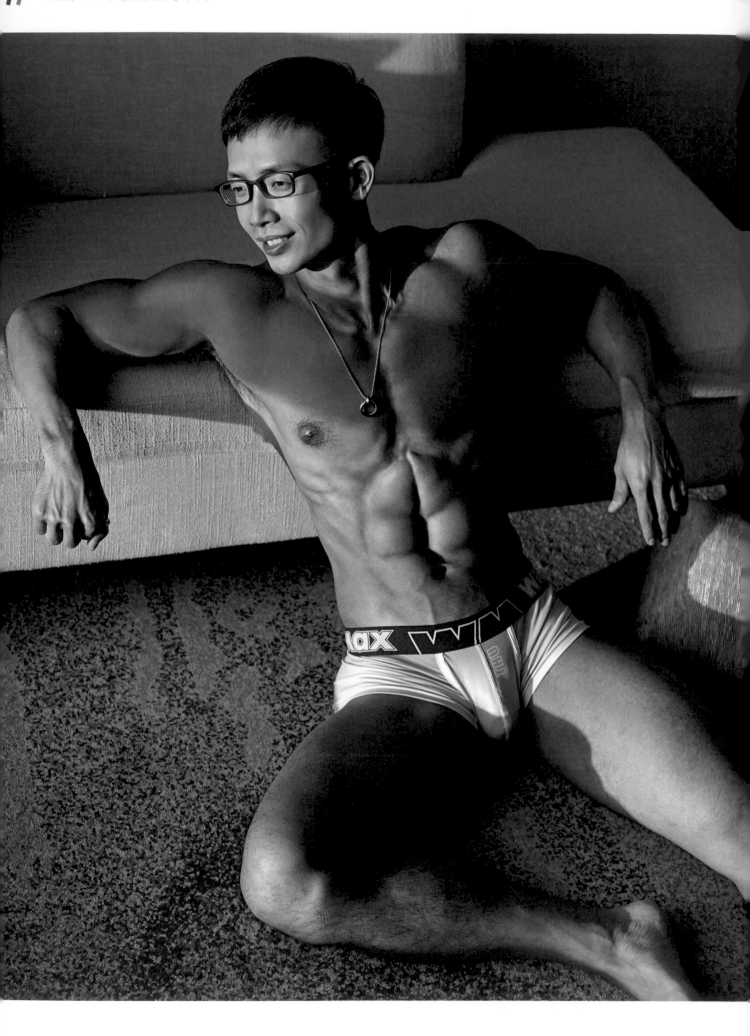

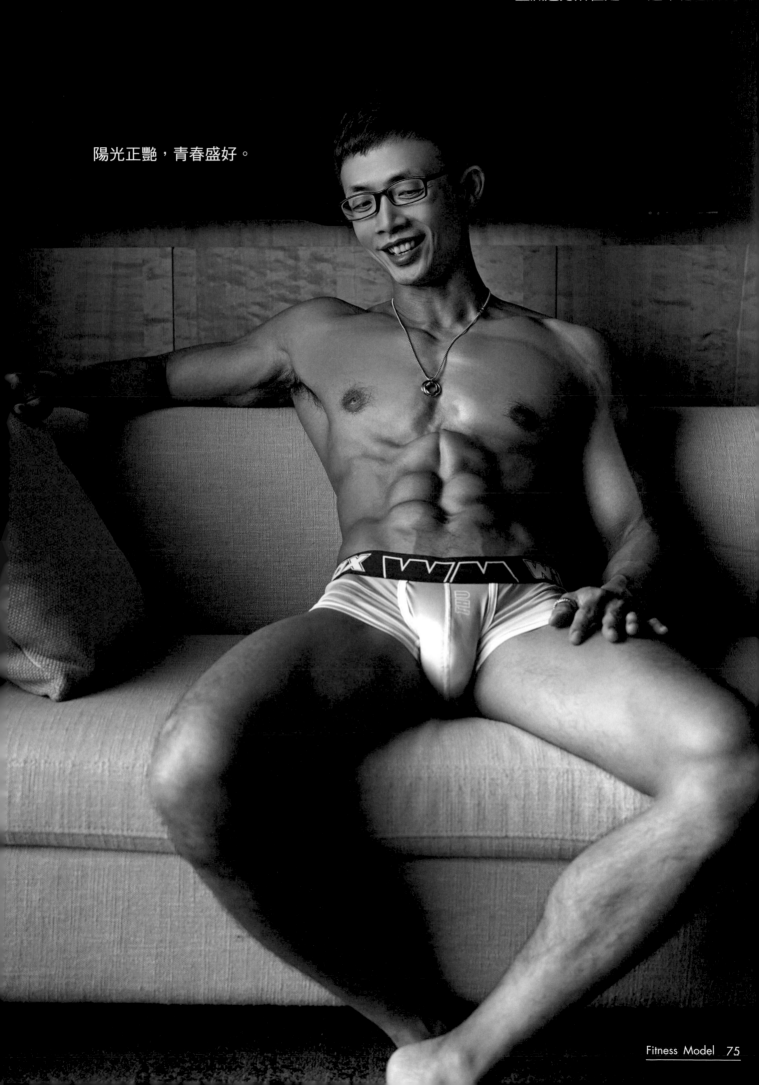

陽光正艷，青春盛好。

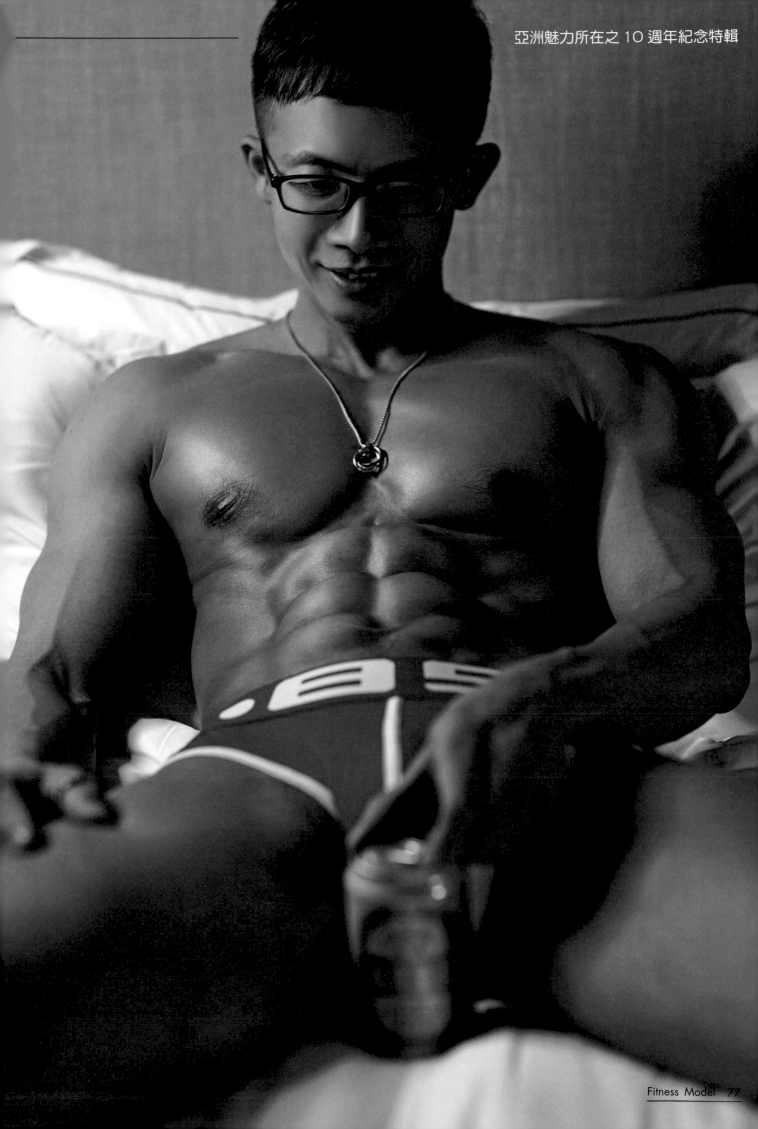

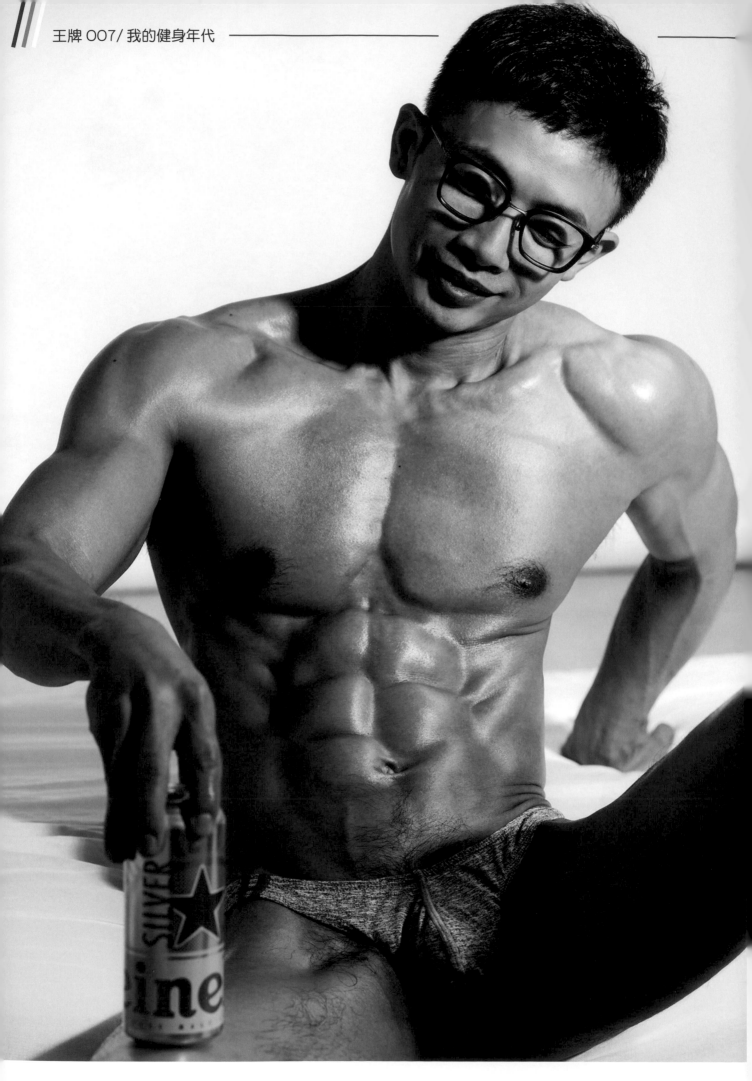

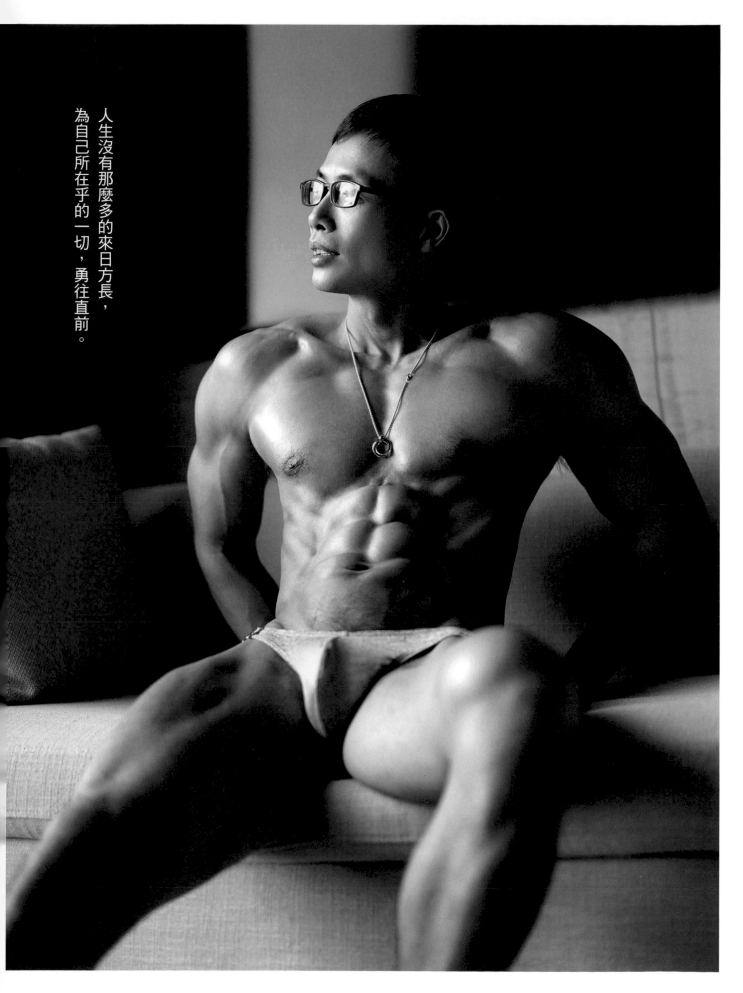

人生沒有那麼多的來日方長，
為自己所在乎的一切，勇往直前。

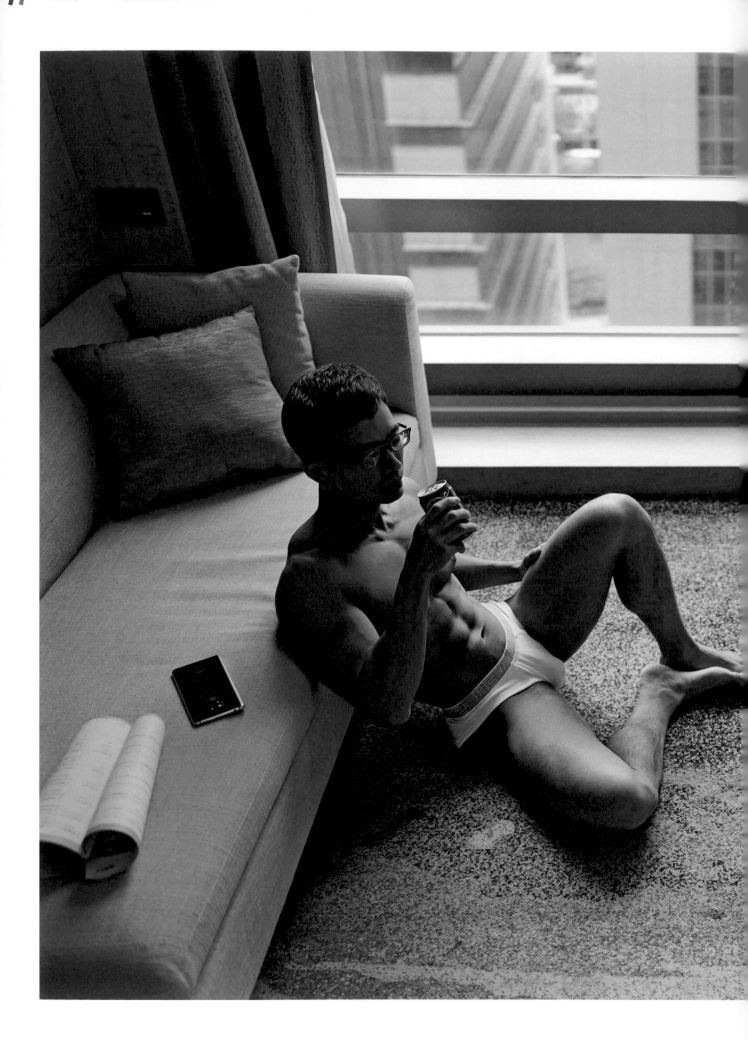

韋業，不在能知，乃在能行。

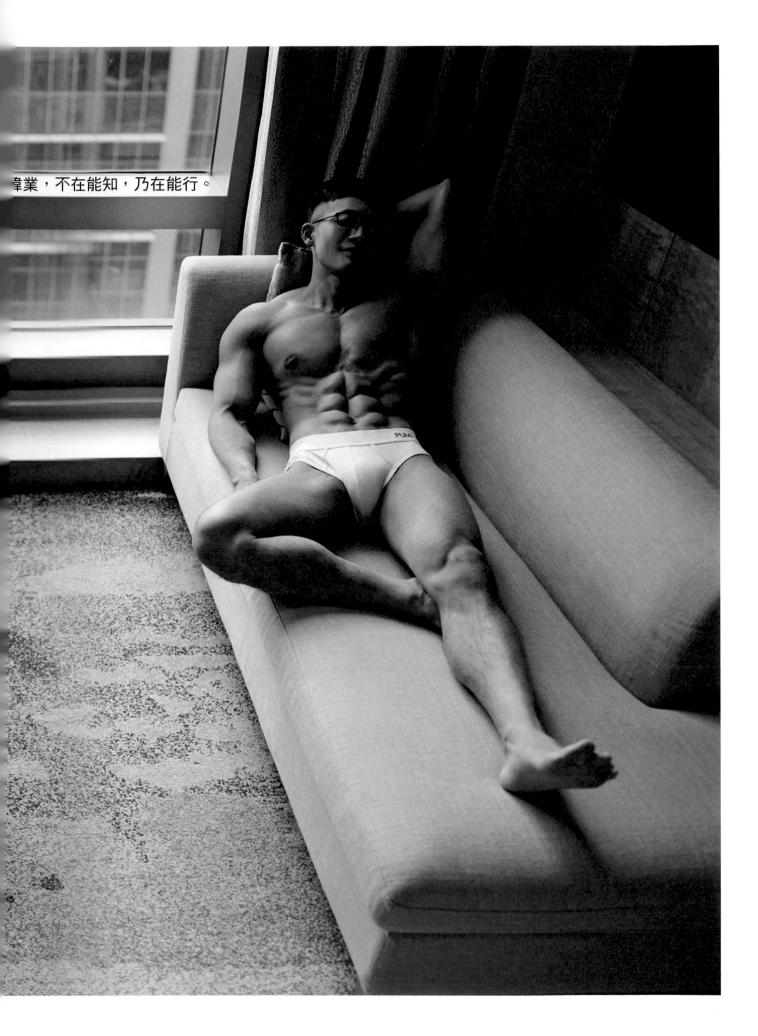

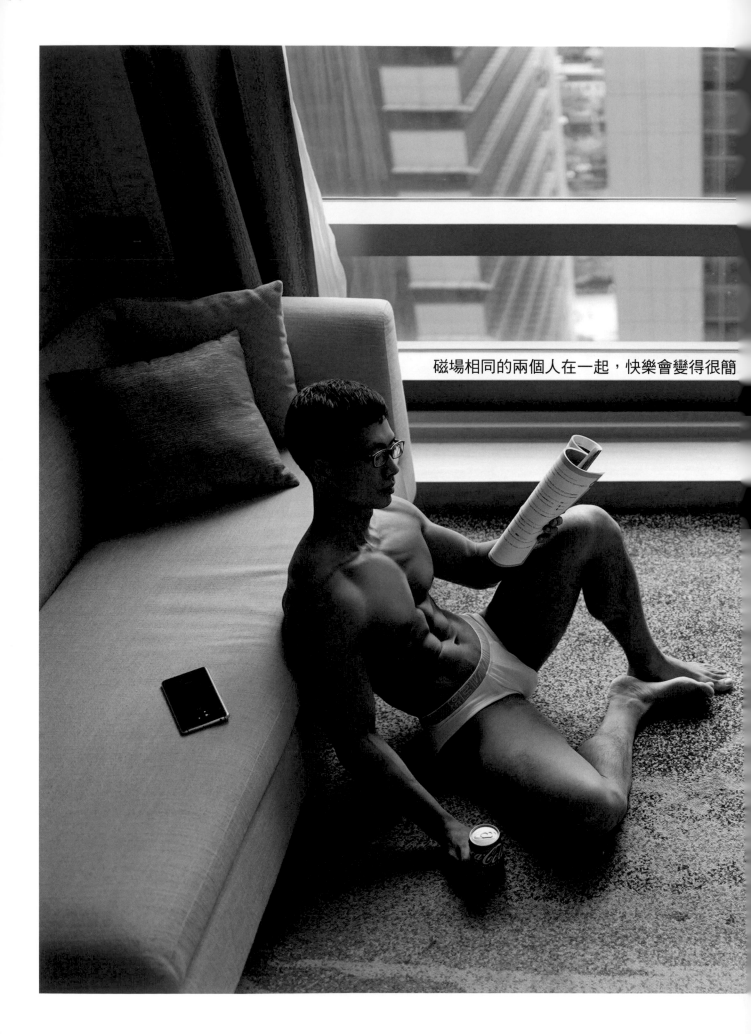

磁場相同的兩個人在一起，快樂會變得很簡

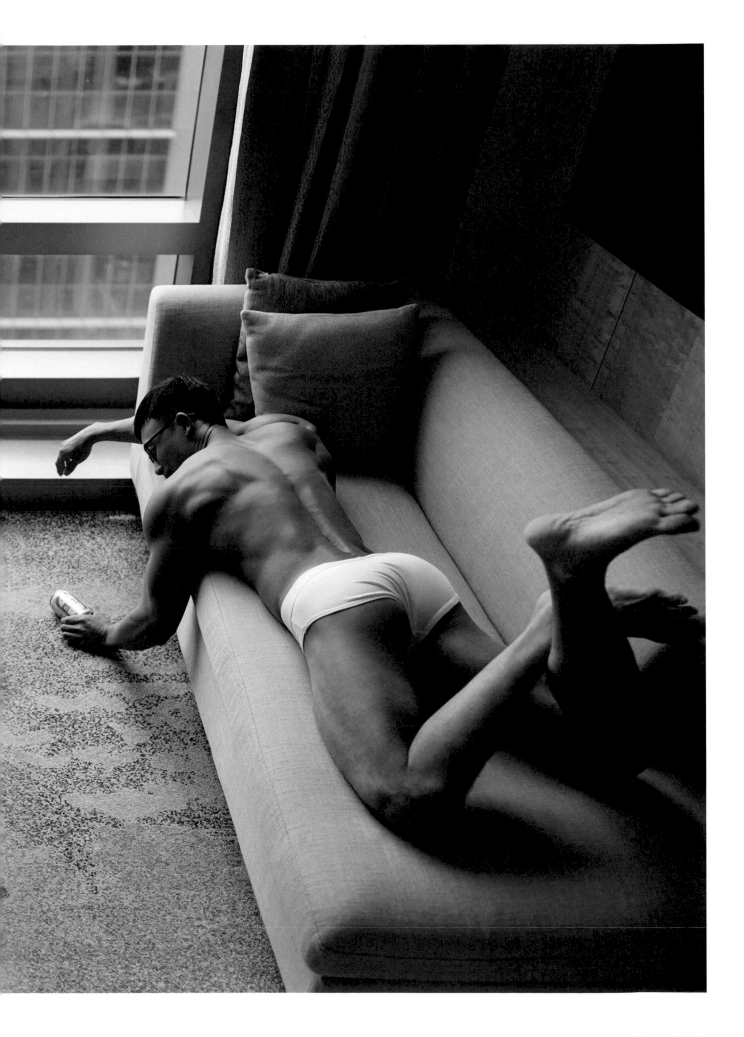

感謝 GRATITUDE

　　最後，還是要謝謝我的家人，給我的支持。也感謝這次幫我寫序的大師們、幫我拍攝出超強照片的攝影師們，還有幫我校正、美編、排版、印刷的工作人員們。一本書籍的誕生，相當不容易，因為有他們的參與，才能讓我的創意盡情揮灑。也希望這本紀念特輯裡的照片與隻字片語，不僅能讓大家看到我對健身的熱情，也能道出我對生命、對世界的有情。有情的人，有情的人生。我的精采、我的愛，盡在我的健身年代，亞洲魅力所在！

To be continued...

2023
CALENDAR

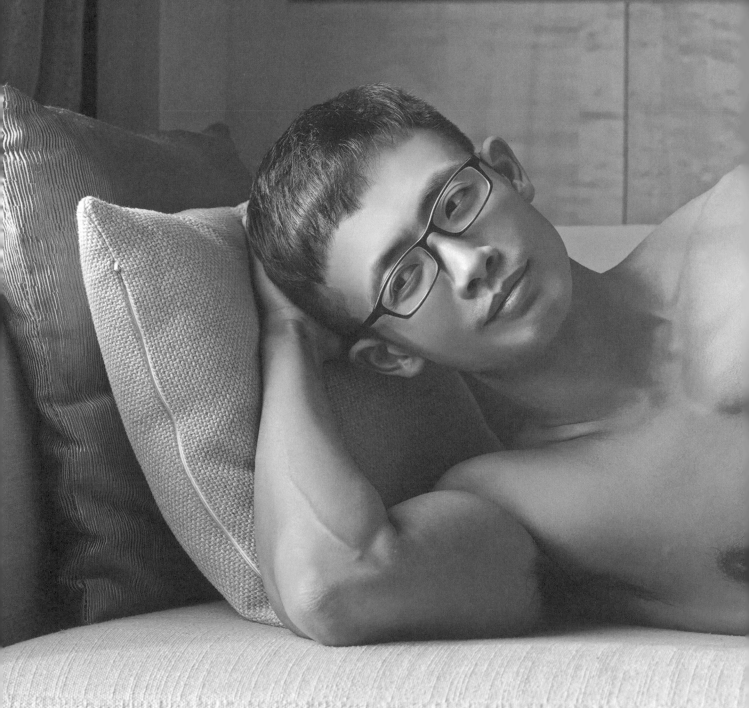

JAN.
01

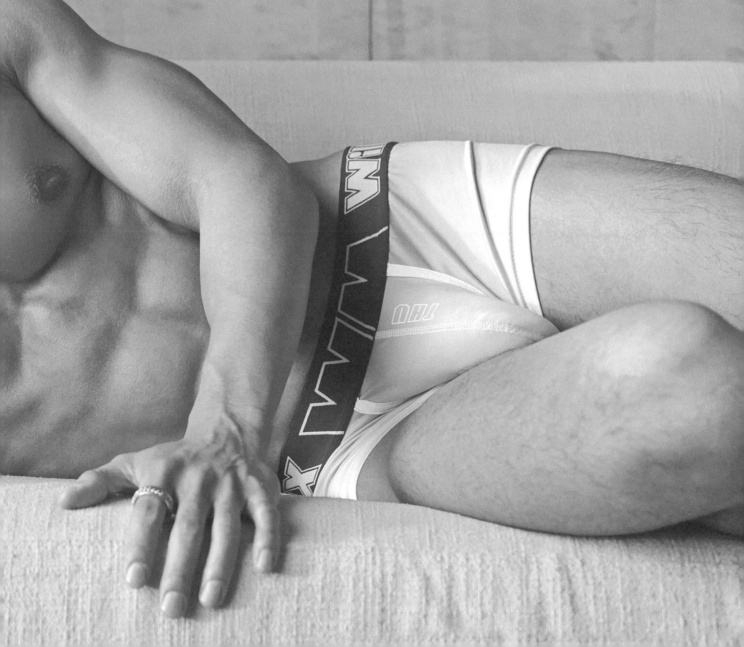

星期日	星期一	星期二	星期三	星期四	星期五	星期六
1 元旦	2	3	4	5	6	7
8	9	10	11	12	13	14
15	16	17	18	19	20	21 除夕
22 春節	23	24	25	26	27	28
29	30	31				

FEB.
02

星期日	星期一	星期二	星期三	星期四	星期五	星期六
			1	2	3	4
5	6	7	8	9	10	11
12	13	14 西洋情人節	15	16	17	18
19	20	21	22	23	24	25
26	27	28 和平紀念日				

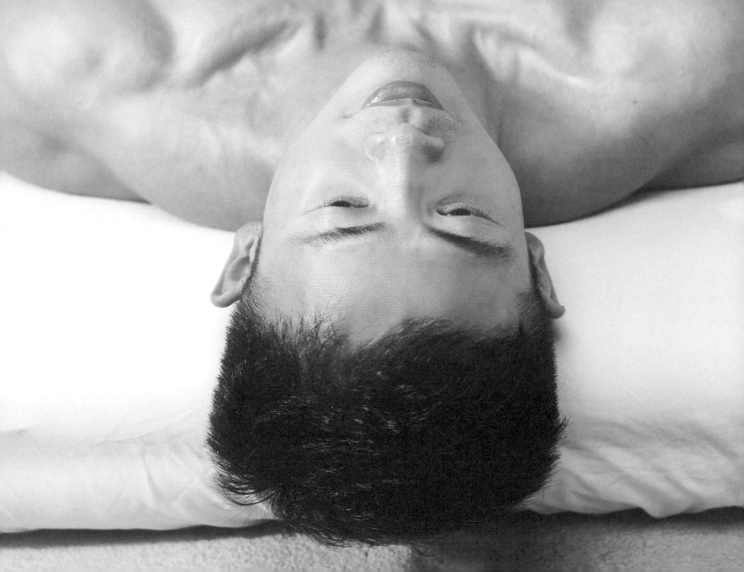

MAR.
03

星期日	星期一	星期二	星期三	星期四	星期五	星期六
			1	2	3	4
5 元宵節	6	7	8	9	10	11
12	13	14	15	16	17	18
19	20	21	22	23	24	25
26	27	28	29	30	31	

APR.
04

星期日	星期一	星期二	星期三	星期四	星期五	星期六
						1
2	3	4 兒童節	5 清明節	6	7	8
9	10	11	12	13	14	15
16	17	18	19	20	21	22
23	24	25	26	27	28	29
30						

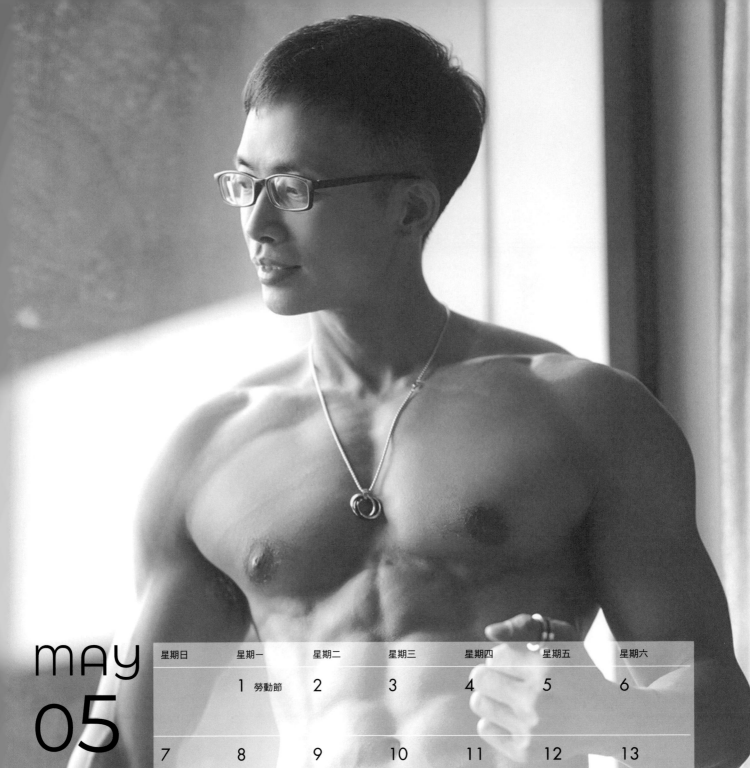

MAY
05

星期日	星期一	星期二	星期三	星期四	星期五	星期六
	1 勞動節	2	3	4	5	6
7	8	9	10	11	12	13
14 母親節	15	16	17	18	19	20
21	22	23	24	25	26	27
28	29	30	31			

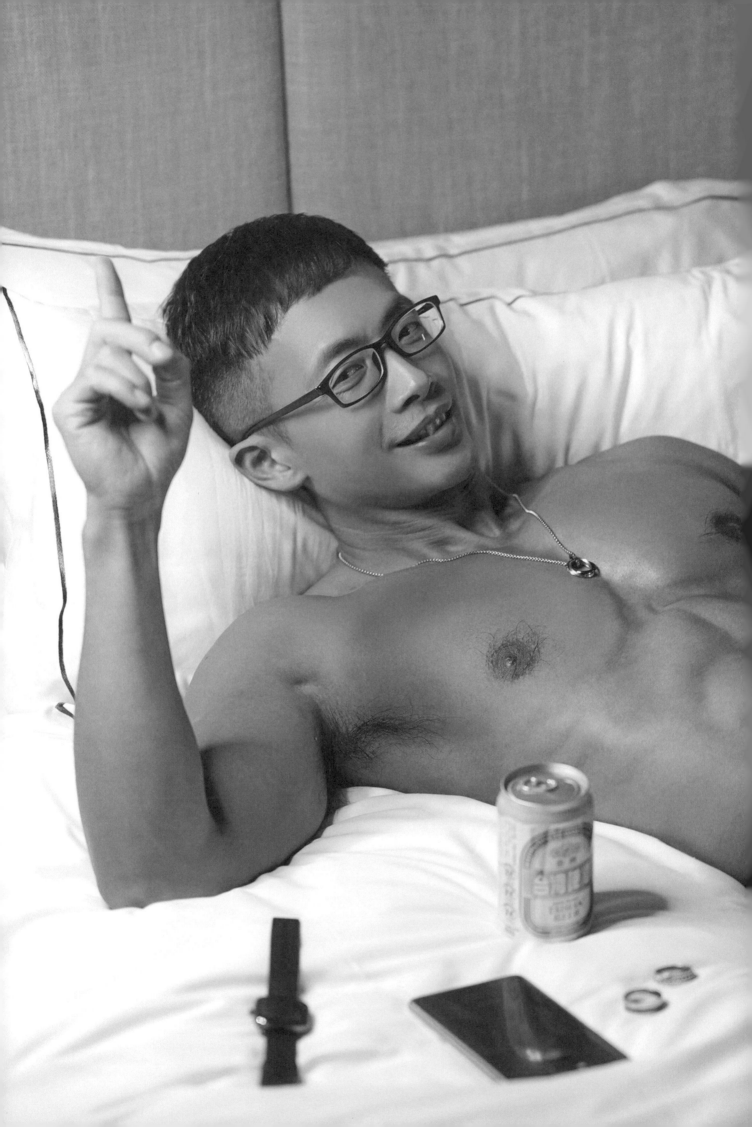

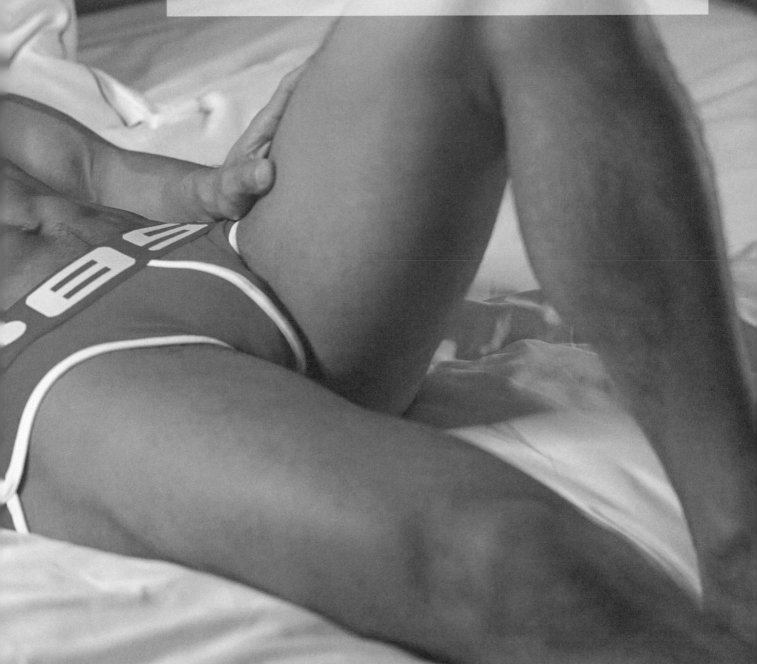

JUN.
06

星期日	星期一	星期二	星期三	星期四	星期五	星期六
				1	2	3
4	5	6	7	8	9	10
11	12	13	14	15	16	17
18	19	20	21	22 端午節	23	24
25	26	27	28	29	30	

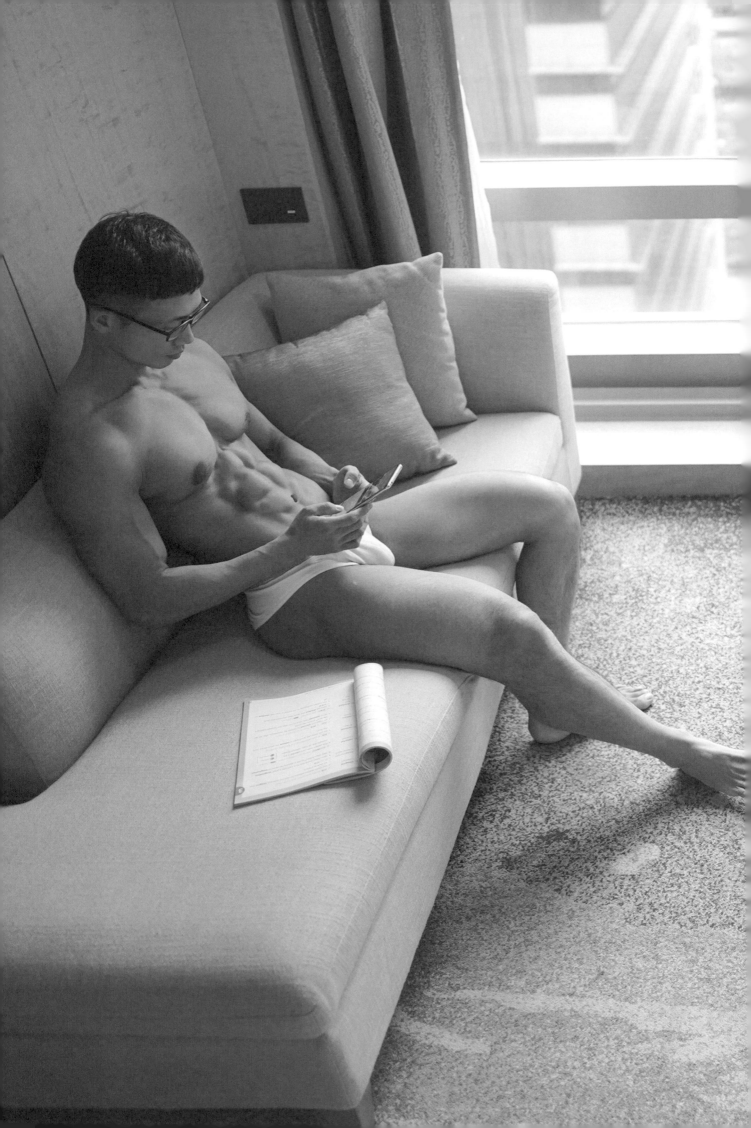

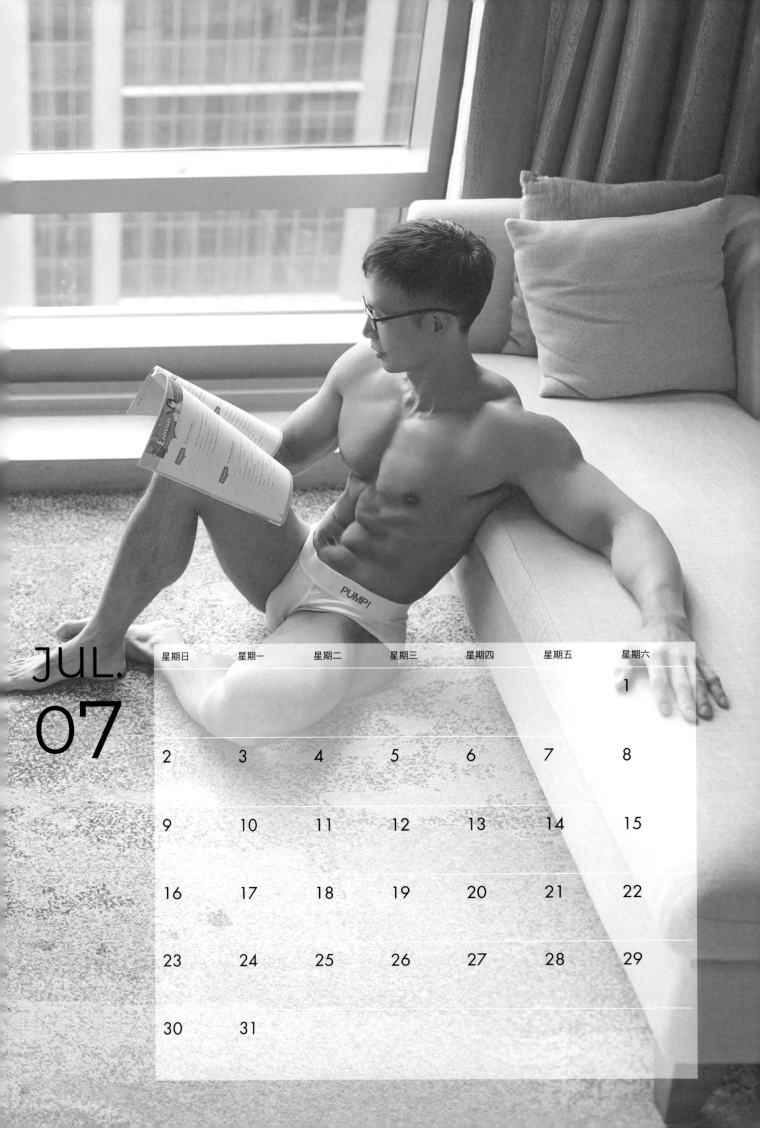

JUL.
07

星期日	星期一	星期二	星期三	星期四	星期五	星期六
						1
2	3	4	5	6	7	8
9	10	11	12	13	14	15
16	17	18	19	20	21	22
23	24	25	26	27	28	29
30	31					

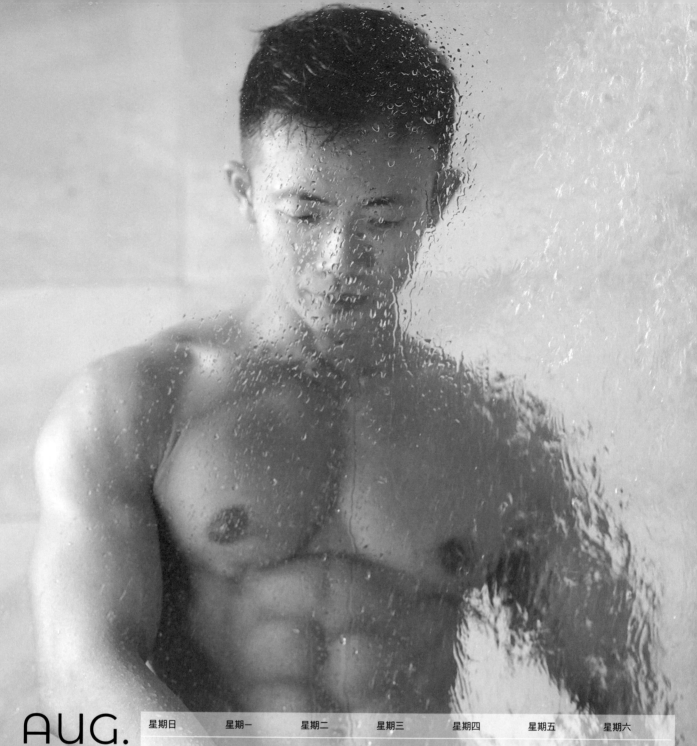

AUG.
08

星期日	星期一	星期二	星期三	星期四	星期五	星期六
		1	2	3	4	5
6	7	8 父親節	9	10	11	12
13	14	15	16	17	18	19
20	21	22 七夕	23	24	25	26
27	28	29	30	31		

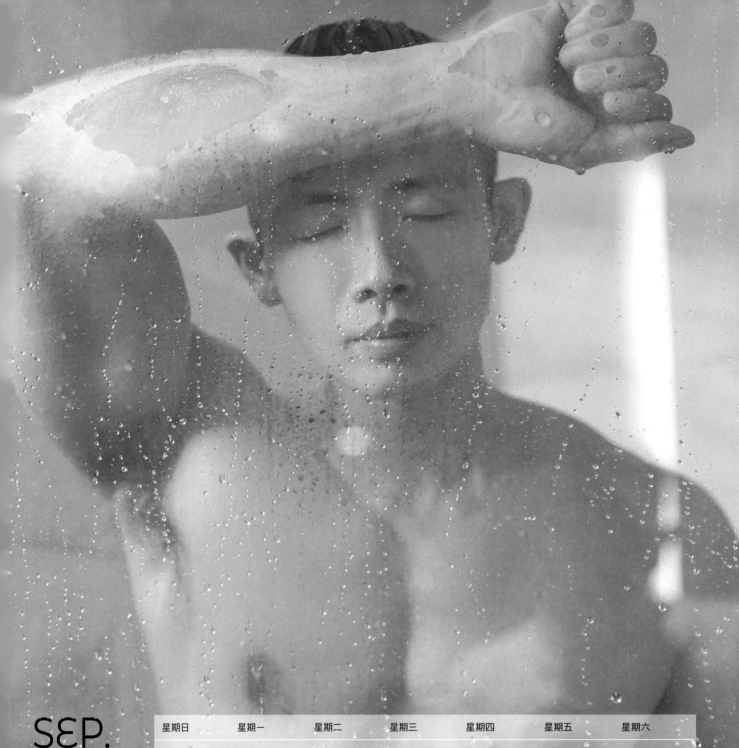

SEP.
09

星期日	星期一	星期二	星期三	星期四	星期五	星期六
					1	2
3	4	5	6	7	8	9
10	11	12	13	14	15	16
17	18	19	20	21	22	23
24	25	26	27	28 教師節	29 中秋節	30

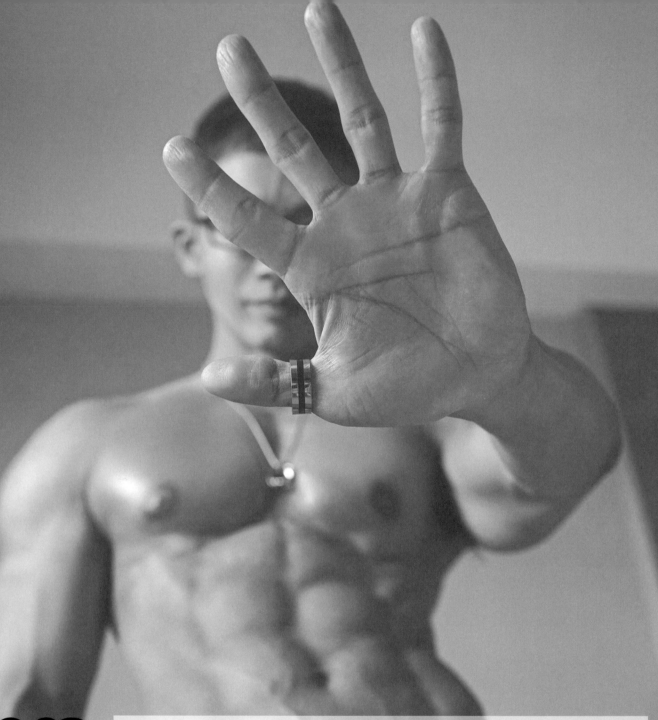

OCT.

10

星期日	星期一	星期二	星期三	星期四	星期五	星期六
1	2	3	4	5	6	7
8	9	10	11	12	13	14
15	16	17	18	19	20	21
22	23 重陽節	24	25	26	27	28
29	30	31				

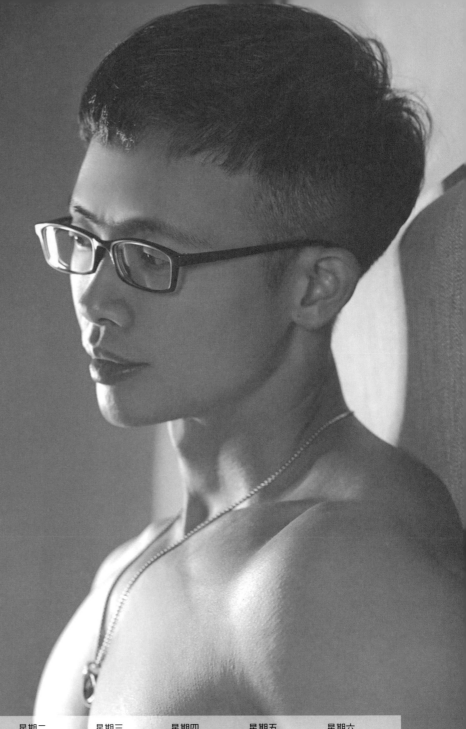

nov.
11

星期日	星期一	星期二	星期三	星期四	星期五	星期六
			1 作者生日	2	3	4
5	6	7	8	9	10	11
12	13	14	15	16	17	18
19	20	21	22	23 感恩節	24	25
26	27	28	29	30		

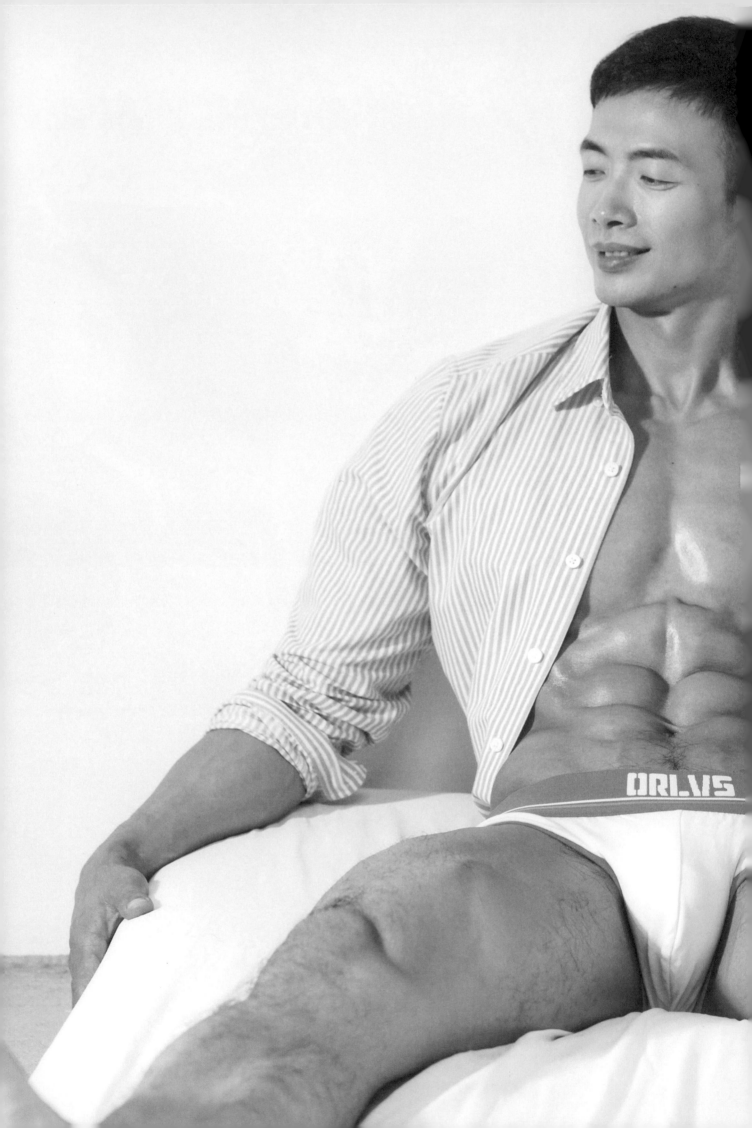

DEC.
12

星期日	星期一	星期二	星期三	星期四	星期五	星期六
					1	2
3	4	5	6	7	8	9
10	11	12	13	14	15	16
17	18	19	20	21	22	23
24	25 聖誕節	26	27	28	29	30
31						

Proud But

Never Satisfied

慶身 10 週年紀念

發行單位：亞洲魅力所在股份有限公司
出版者：陳昱辰
總編輯：陳昱辰
監製：007
校稿：英語教師
編輯：Wen
印刷：七宏印刷有限公司

攝影師：
張晏廷 / 晏人物
Kama Chan / 閃耀之金

顧問：
劉依潔 / 中文教授
張小玫 / 中校處長
陳安妮 / 法律公主
蘭競恆 / 健身模特
劉大銘 / 健身王子
沈建成 / 健身 DJ
李威德 / 健身達人
蕭雅珊 / 英語仙女
王冠人 / 數學天才
江虹盈 / 繪畫才女

白象文化事業有限公司代理經銷

出版日期：2022/11/01

國家圖書館出版品預行編目資料

我的健身年代 / 亞洲魅力所在 / 陳昱辰總編輯
-- 初版 . -- 臺北市：個人 , 2022.11
104 面；21 x 29.7 公分

ISBN 978-626-01-0560-0（平裝）

1. 健身　2. 寫真　3. 模特兒